U0115854

開平碉樓

THE TEN MAJOR NAME CARDS OF
LINGNAN CULTURE

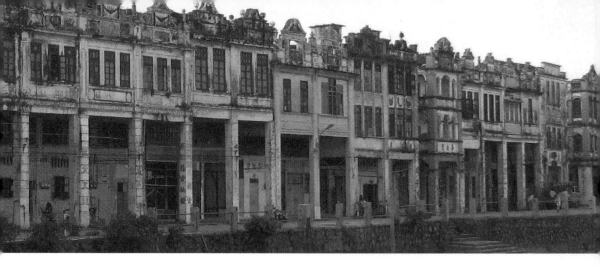

目錄
CONTENTS

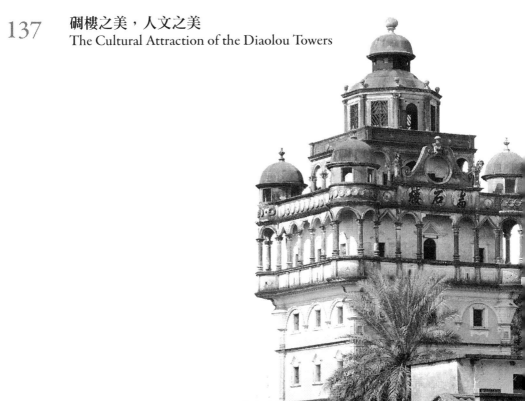

Let's open the thick Records of Kaiping County for historical review of local Diaolou Towers.

高速時代的
慢風景

讓我們翻開厚厚的《開平縣史》，輕輕抹去歷史的灰塵，來讀一讀這些名叫「開平碉樓」的小樓的前世今生。

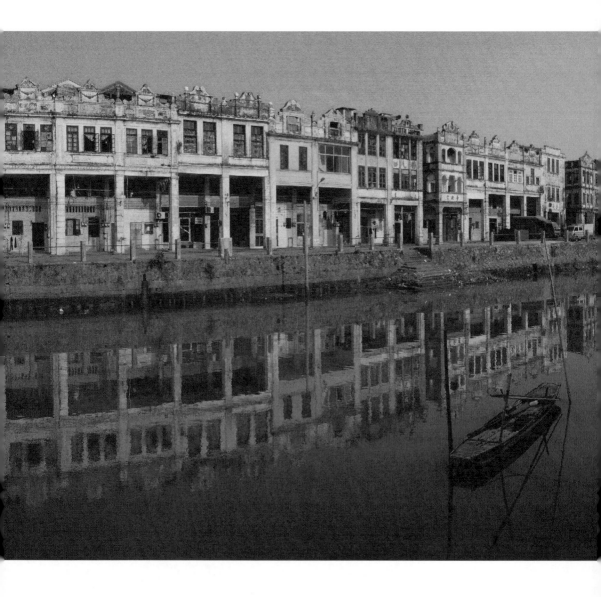

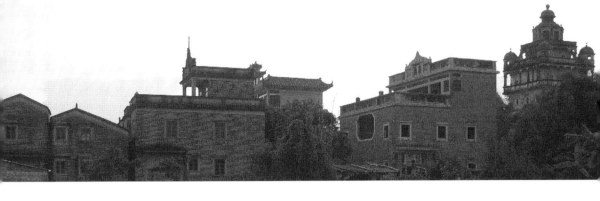

從廣州向南，上佛開高速轉開陽高速，滿眼藍天白雲、青蔥綠意，人們的視線常常會被一種奇怪的建築撞來撞去，那是阡陌縱橫間一座座古意盎然的小樓，它們沒有任何前奏地拔地而起，深灰色的牆體顯然已被時間與風雨反覆打磨，有的尖頂如微縮版哥特教堂，有的圓頂拱門如羅馬式建築，有的廊柱繁複有小型希臘神廟之風，濃濃的西洋風格建築簡直使人懷疑自己置身異域。可這裡分明是開平鄉間啊！如果不懂得開平僑鄉的歷史，不知道百年前那些辛酸與喜悅，真會懷疑這些奇異的小樓是自己漂洋過海，從山長水遠的歐洲來到這裡。

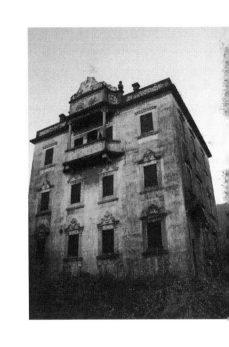

讓我們翻開厚厚的開平縣史，輕輕抹去歷史的灰塵，來讀一讀這些名叫「開平碉樓」的小樓的前世今生。

這些小樓，錯落分佈在整個廣東省開平市境內，據統計，現存一八八三座，而在鼎盛時期有三〇

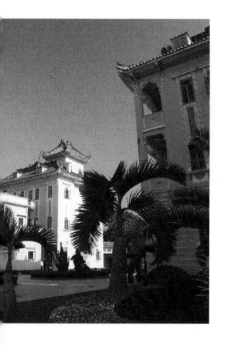

〇〇多座。它們以其獨一無二的特性開創了中國鄉土建築的一個類型——碉樓，在恩平、新會等地也偶有散落，以開平地區最為集中，數量龐大，是為「開平碉樓」。

開平碉樓是一種集防衛、居住和中西建築藝術於一體的多層塔樓式建築，最遲在十六世紀，也就是明代後期便已在開平鄉間出現。到了清代後期，開平僑鄉與歐美聯繫更加緊密，碉樓這種特殊建築也發展到了高峰。它是中國華工史、華僑史和當時的社會、自然狀況結合的產物，獨具特色。

碉樓的樓身挺拔，占地面積通常不大，多為四五層，其中標準層二至三層。牆體有鋼筋混凝土，也有青磚結構，門、窗皆為較厚鋼鐵所造。建築材料除青磚是當地所產，鐵條、鐵板、水泥等大多從外國進口。碉樓的上部結構有圓頂、尖頂、亭台式、四面懸挑、四角懸挑等等。建築風格上

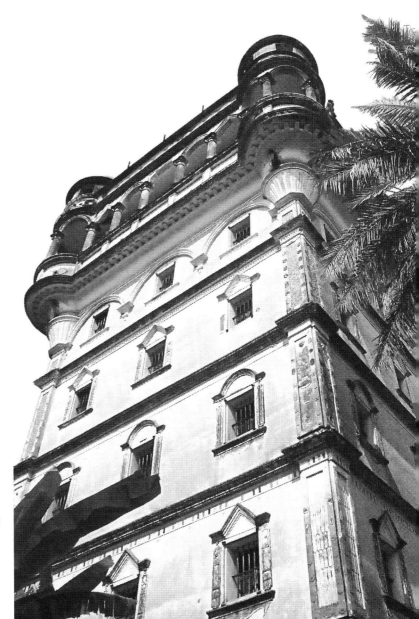

號稱「開平第一樓」
的錦江端石樓

帶有很多西洋特色，有柱廊式、平台式、城堡式
的，也有混合式的。為了防禦土匪劫掠，碉樓一
般都設有槍眼，先是配置鵝卵石、鹼水、水槍等
工具，後又有華僑從外國購回槍械，還有人安裝
大型探照燈。

開平碉樓既有單門獨戶，也有大規模的樓群存
在，風格十分龐雜，有典型的古希臘、古羅馬和
伊斯蘭教等西方建築特點，融哥特式、洛可可

碉樓與居民
相安無事

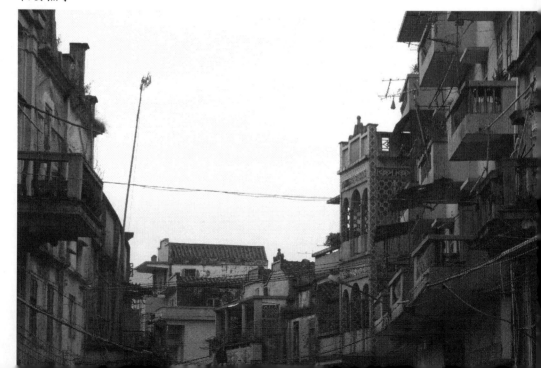

式、巴洛克式等風格於一體，又帶上強烈的中國
傳統建築特色，可謂中西合璧、土洋結合、隨心
所欲、無拘無束，為開平帶來一種獨特的社會人
文景觀。

二〇〇一年六月二十五日，開平碉樓作為近現代
重要史蹟及代表性建築，被國務院批准列入第五
批全國重點文物保護單位名單。

二〇〇四年五月，國家文物局批准開平碉樓與村
落列入中國世界文化遺產預備名單。

二〇〇六年九月，開平碉樓迎來了聯合國國際遺
址理事會的考察與評估。

二〇〇七年八月，「開平碉樓與村落」項目被聯
合國教科文組織第三十一屆世界遺產大會批准加
入「世界文化遺產名錄」，成為中國第三十五個
世界遺產，廣東省第一處世界文化遺產。

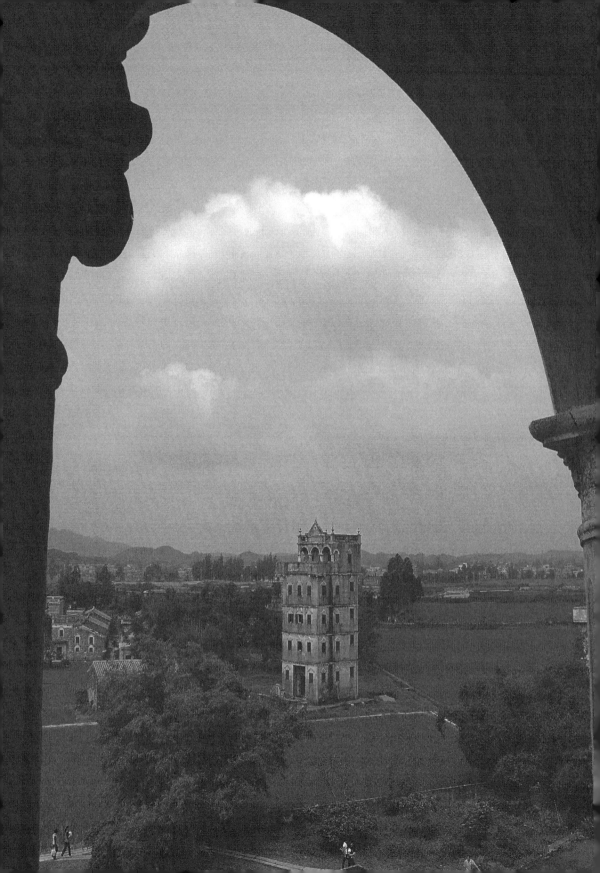

To meet the ultimate demand of the most essential functions in old days, mainly for guarding against thieves and floods in the hilly areas, strong Diaolou Towers were built there in the shape of turrets.

碉樓的
滄桑背影

堅固如碉堡，形狀如炮樓，
擊得退山賊，擋得住洪水，
這便是碉樓最原始的功能需
求。而碉樓的各種特點，無
不符合防賊與防洪這兩個終
極需要。

開平地處新會、台山、恩平、新興四縣之間，從明朝以來，逐漸成為四縣政府都不理睬的「四不管」地區，土匪作惡，社會治安十分混亂，人們不得不堅壁清野，把自己的家園建得越來越堅固，家中藏起槍枝彈藥以自救，而這種關起門窗便如保險箱的碉樓，就是那個年代所能想像的最堅固建築了。

另外，開平臨近海邊，河網密佈，地勢崎嶇，每逢颱風時節，暴雨一來，必發洪澇災害，傳統的平房年年被淹，有錢人家的小樓不得不層層往上，越建越高。

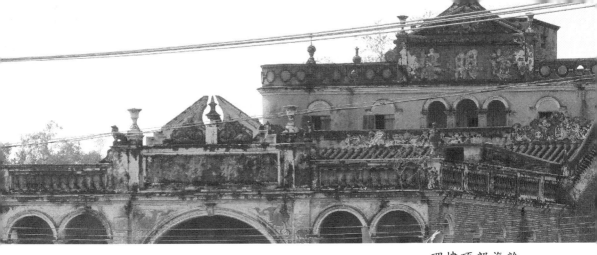

碉樓頂部複雜
的設計

堅固如碉堡，形狀如炮樓，擊得退山賊，擋得住
洪水，這便是碉樓最原始的功能需求。而碉樓的
各種特點，無不符合防賊與防洪這兩個終極需
要。

比如，碉樓的牆體異常厚實，最厚的迎龍樓牆體
居然達九十三釐米，這是為了擋住土匪的子彈和
洪水浸泡而特別設計的。

比如，再大的碉樓通常都只有一個不大的門通向
外面，門以厚厚的鋼板製成，每層都有窗戶，但
面積很小，都有粗粗的鐵欄杆，還有厚厚的鐵窗
門，一旦把窗關上，採光和通風都會變得很差，
這是為了防止外面打來的黑槍而設計的。為瞭解
決採光和通風，各個樓層間便開了一些氣窗。

又比如，碉樓裡通常每層樓都有廚房，這固然是
因為順應當地「灶頭多兒女多」的好兆頭，也因

11

天賜鴻禧

為碉樓供整個家庭居住，兄弟們分灶不分家，每家一個廚房方便生活。但更重要的是，一旦洪水來襲，人們一層一層往上撤退，到了每層樓都一樣可以生火做飯，不耽誤吃飯過日子。

官府「四不管」，卻在民間產生了碉樓這種奇異的建築品類。先人的苦惱與無奈，卻留下珍貴的文化瑰寶供後人欣賞與感嘆，歷史的況味真是無以言說。

如果僅僅有山匪與洪水，鄉間的人們也許會造出高聳結實的小樓，卻不可能帶上哥特式的尖頂和巴洛克式的圓頂，這種中西合璧的風格究竟是從哪裡來的呢？這就不得不把目光轉向僑鄉近代史上一群特殊的人物，俗稱「金山伯」的留洋客。

有首廣東童謠是這樣唱的：
喜鵲喜，賀新年，
阿爸金山去賺錢，

賺得金銀千萬兩，
返來買房又買田。

這裡的「阿爸」，便是那些到海外謀生掙錢的
「金山伯」。人們把北美叫做「金山」，因為那
裡發現了金礦，同時也是認為那裡金銀成山，容
易賺錢。衣錦還鄉的「金山伯」確實有大量金錢
買田買地、蓋樓建房。不過，出去的人中只有很
少一部分能平安回來。而那些魂斷異鄉的人，卻
再也見不到故鄉和親人了。

十九世紀中葉，中國鄉間形勢動盪，民不聊生，
此時正值美國西部大開發。一八六二年，美國國
會通過《太平洋鐵路法案》，開始修建橫貫美洲
大陸的鐵路。一八八一年，加拿大政府為完成國
家統一，也決定修建連接東西的太平洋鐵路。因
急需大批勞工，他們便把目光投向了大洋彼岸的
中國。

洋文樓：當年的老家具

毓培別墅裡的裝飾

門口的舶來裝飾物

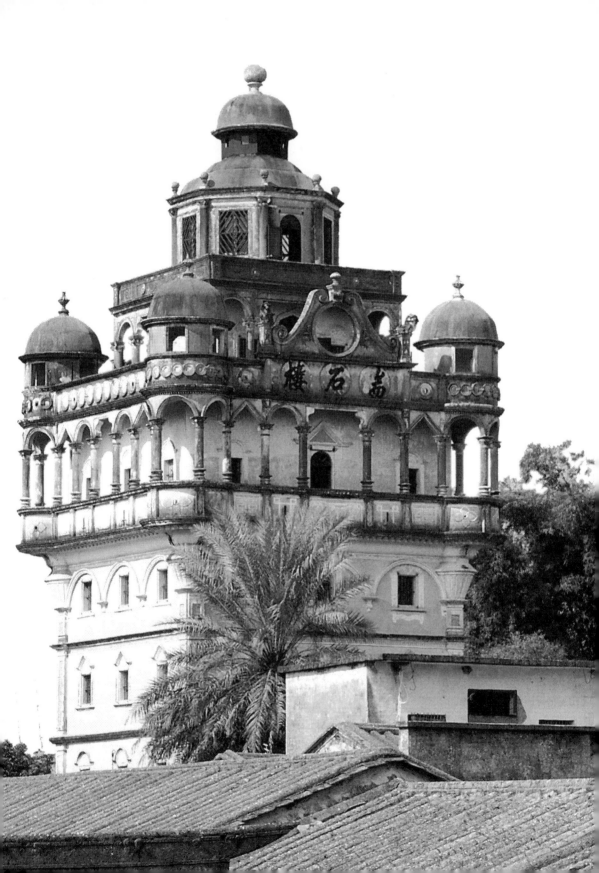

一八六五年，美國政府通過《鼓勵外來移民法》，確立了同中國之間的海郵汽船服務事宜。一八六八年七月，前美國駐華公使蒲安臣越權與美國國務卿W.H.西華德簽訂《中美續增條約》(即《蒲安臣條約》)，其中，「兩國人民可隨時自由往來、遊歷、貿易或久居」的規定，為美國在中國擴大招募華工提供了合法根據。這一條約通過後，前往美國的華僑人數激增。一八六九年太平洋鐵路完工時，中國勞工占到全部勞工的百分之九十，約九○○○人。而這期間前往美國的華僑總數有近十萬人之多。另有一七五○○名廣東華工背井離鄉，到加拿大參建鐵路。

外國公司到中國沿海地區尋找勞工時，要求願意去的人簽署條件苛刻的契約，一旦簽下不得反悔。如同賣身契一樣，簽了這份契約，自由人變成身不由己的「豬仔」，因此這種契約也被稱為「豬仔紙」。

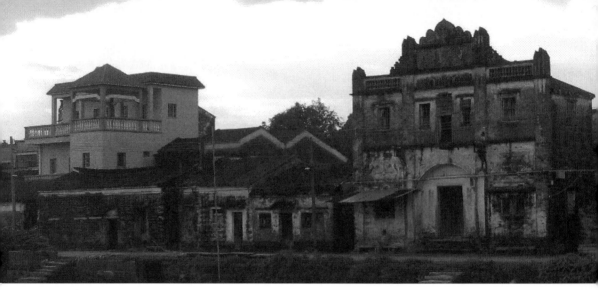

遠望碉樓

「豬仔紙」條件雖然嚴苛，可是在吃不飽飯的開平鄉下卻是搶手的東西，窮人們甚至變賣家產求得一紙。他們在家反正也是餓死、淹死、被山賊打死，不如到外面闖一闖，賭上一鋪（把），說不定在「金山」那種遍地黃金的地方不小心撿到一塊呢？——這便是走投無路的窮人的想法。

簽下「豬仔紙」的中國農民，便可以跟著大隊同鄉上路了，他們坐上一種被當地稱為「牛鼓桶」又叫「大眼雞」的簡陋木船，這本是用來在沿海打魚用的船，此時卻要用來穿越浩瀚太平洋，資本家為了節約成本，而勞工們又急於去到金山，再危險也顧不上了。一上船，「豬仔」們便被關到底艙，飲水與食物極其有限，衛生條件極差，根本不適合人類生存。

吳玉成所著的《廣東華僑史話》裡有這樣一段描述：

那時從香港乘船到舊金山，要一個多月。這樣長時間的折磨，往往一百個人當中，竟死去三四十個人。有一次船到舊金山港口，船員打開艙蓋，突然一股臭氣從船艙底直衝上來，七八個滿面污血的華工，橫七豎八地躺著，屍體已經腐爛。倖存的「豬仔」在到達目的地的時候，輕者生瘡生癩，重者奄奄一息。

倖存的華人到了美洲，開金礦、修鐵路、墾荒種地，當地人不願幹的重活累活全由他們來幹，卻拿著微薄的報酬，過著豬狗不如的生活，還飽受當地人的歧視。一批又一批人累死、病死或被折磨至死，能夠歷經艱辛回到國內的，只有百分之一二。

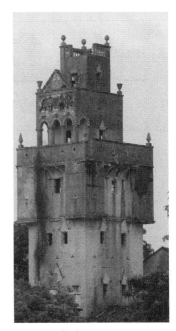

位於硯崗東勝裡
的東勝樓

17

全長四八〇〇公里的太平洋鐵路，在北美近代史上有著十分重要的作用，極大地促進了北美經濟發展，可以說，沒有這條鐵路就沒有今天的美國和加拿大，而這條重要的鐵路幾乎全是由華工修建而成。它穿山越嶺，路經沙漠、雪山，修建鐵路的華人衣不蔽體、食不果腹、工具簡陋。加上華人的文化習俗與當地白人不同，在種族歧視大行其道的嫉妒與敵視交織下，西部一帶頻傳白人集體凌辱、打劫和屠戮華工的血腥事件。一八七一年十月二十四日，洛杉磯數百名白人暴民在洛城尼格羅巷一帶殺死十九名華人，六年後，同一地區的華人住宅全被縱火燒燬。累死病死的人就地埋

附近，有句話這樣總結這條鐵路的修建史「每根枕木下都有一具華工的屍骨」，其間辛酸不足為外人道。

加拿大首任總理麥克唐納（Sir John）曾經說過：「沒有中國工人，就沒有這條鐵路。」

金山伯的北美之行，是真正的煉獄之路，走出來，便浴火重生；而大多數沒有走出來的，就再也看不到故鄉的月亮了。

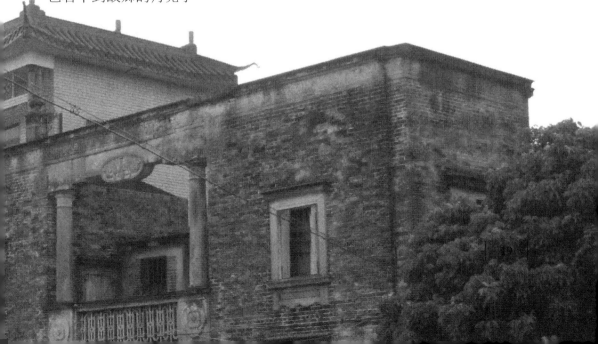

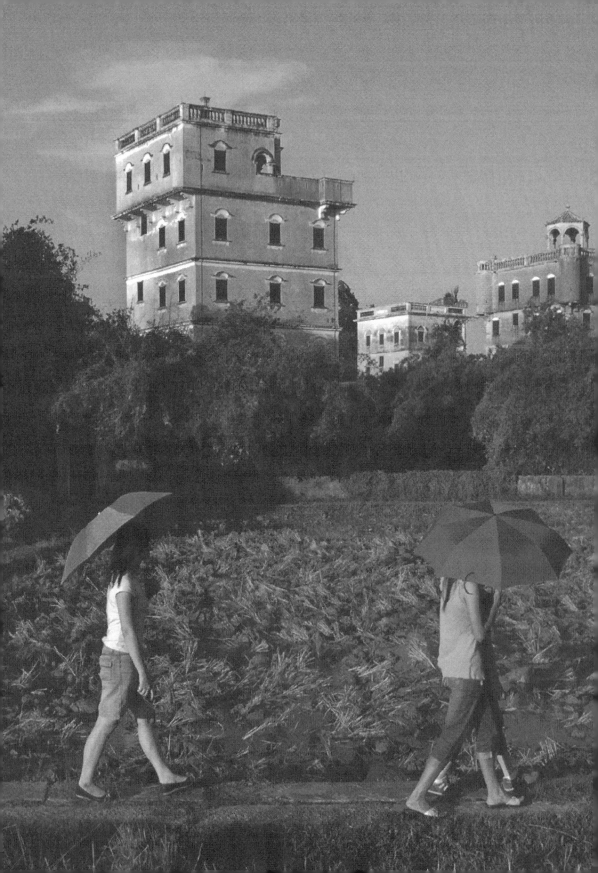

Eye-catching Diaolou Towers could be a mark of wealth. So, for thieves or robbers, sight of a nice-looking house also indicated finding a wealthy household.

返來買房
又買田

惹眼的碉樓就像一條村的財
富標誌，盜匪們只要找到一
幢漂亮的居樓，基本上就是
找到一戶有錢人家。

二十世紀初，曾為美洲經濟發展作出巨大貢獻的華人，卻遭到美國、加拿大等國排華政策的擠壓，這促使本來就有濃重家鄉觀念的他們進一步將傳宗接代的願望寄託在遙遠的鄉下，掙錢、回鄉、娶妻、買田、蓋房，成了他們的人生終極夢想。

能夠風光回鄉的只是金山伯中的百分之一二，他們走出煉獄，揣著家人的殷殷期望終於回到家

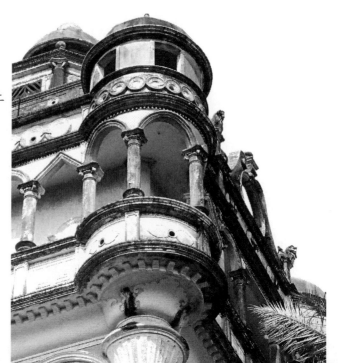

錦江端石樓上
精美的廊柱

鄉。讓他們日思夜想的家鄉啊，一別經年，無論
是他們看家鄉的眼光，還是家鄉看他們的眼光都
不同了。淚眼相認過後，他們馬上著手自己的
「買房又買田」計劃，用辛酸血汗為代價換來的
財富終於為家人帶來了些許幸福。

可是這些「僑匯」同時又帶來另一個問題：山賊
們聞著錢的腥氣趕來了，有童謠説「一個腳印三
個賊」，就是説一個金山伯回鄉，就會引來三個
山賊。錢，又給鄉里帶來了新的不安定因素。可
憐辛苦半輩子攢下的錢，死裡逃生帶了回來，好
不容易買好地、建好屋，新生活剛要開始，卻又
成了土匪與官府眼中的肥肉。

惹眼的碉樓就像一條村的財富標誌，尤其是獨門
獨戶的居樓，盜匪們只要找到一幢漂亮的居樓，

基本上就是找到了一戶有錢人家，搶劫財物甚至
綁架勒索都可以由著性子來。據《開平縣文物
誌》中記載：「從民國元年（1912）到民國二十
九年（1940），較大的匪劫事件約七十一宗，殺
人百餘，擄耕畜占二一〇餘頭，掠奪財物無數，
曾三次攻陷縣城──蒼城。連當時的縣長朱建章
也被擄去。」碉樓最集中的塘口鎮，華僑最多，
有錢人最多，加上毗鄰新興、恩平等盛產山賊的
山區縣份，更是招惹明奪暗搶。

如此猖獗的盜匪，又沒有官府治理，人們只好想
方設法自保。自從更樓誕生，各村各戶輪流站崗
放哨，一旦發現山賊來襲，立即敲打銅鑼發出
「走賊」信號，人們紛紛躲進眾樓避賊。可是這
些土匪已經具有相當精良的武器裝備和作戰能
力，連官府都不放在眼裡，那些碉樓裡的老少居
民想要憑著一座結實的樓和幾支粗糙的槍來自
保，也就變成了一件十分困難的事。

樓門前的石獅子

騎龍馬村是開平縣塘口鎮的一個村落，為防備匪
徒，附近幾個村的方氏家族共同集資，在騎龍馬
村興建了一座更樓，這就是著名的「方氏燈
樓」，原名「古溪樓」，以方氏家族聚居地和流
經樓旁的小河命名。這座更樓高五層，鋼筋混凝
土結構，三層以下為放哨的人吃住的地方，第四
層是挑台敞廊設計，便於站崗放哨，第五層則是
西洋式穹隆頂的亭閣，十分美觀。燈樓四周視野
開闊，樓裡有西方買來的發電機、探照燈、槍枝
彈藥等，便於報警放哨。可是即使有了這樣專門
為防盜而建的設施良好的碉樓，騎龍馬村還是沒
有逃過一場大劫。

一九二八年六月，一股盜匪闖入騎龍馬村，殺死
十多名村民，其中有位華僑方富銘，其母親楊
氏、兒子振光和懷孕的兒媳被埋火坑，造成三屍
四命，慘絕人寰，另外還打傷數人，擄走二十多
人，並放火燒燬一些碉樓和其他房屋，這就是開
平有名的「火燒騎龍馬」事件。關於這一事件，

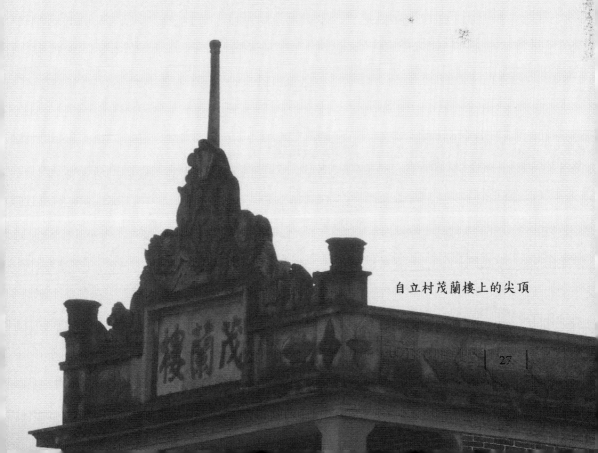

自立村茂蘭樓上的尖頂

一九三三年編的《開平縣誌》上有記載：「民國
十七年（1928年）六月，匪劫古宅騎龍馬方姓，
擄男婦二十餘人，斃十餘人，焚屋二十三間。」

碉樓只是一座建築，再結實也擋不住人禍。這樁
奇異的劫匪事件成了碉樓歷史上的一個一碰就痛

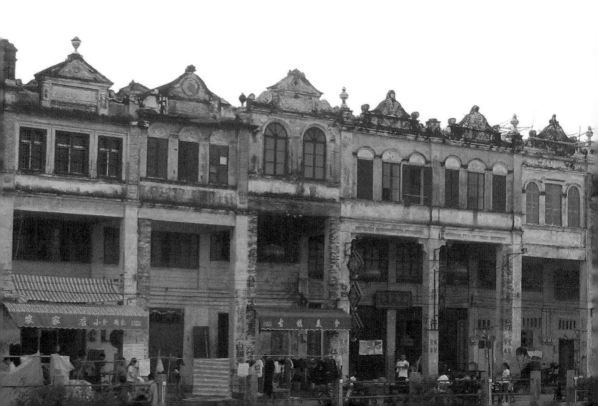

的傷口，只靠碉樓，是不能真正保護婦孺的，張
揚的碉樓甚至還會成為官府勒索華僑的線索。國
民黨政府曾經開徵「碉樓稅」，美其名曰是為保
護碉樓而設，其實只不過是一個明目張膽向華僑
和僑眷進行搜刮的政策。

赤崁歐陸風情街，現在是熱鬧的商業街

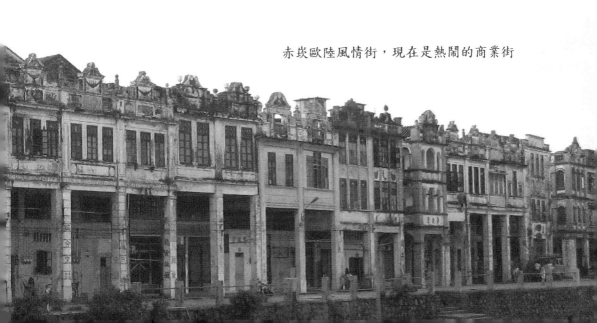

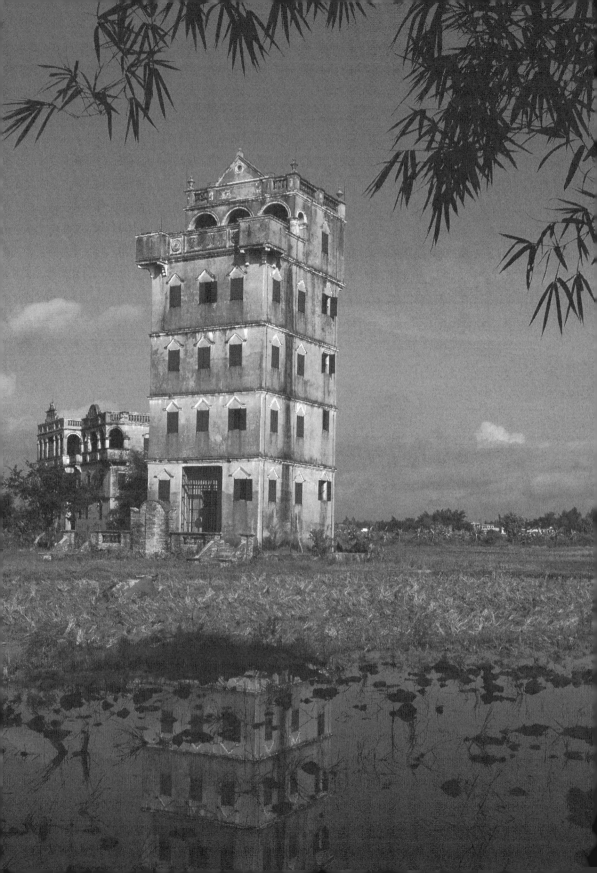

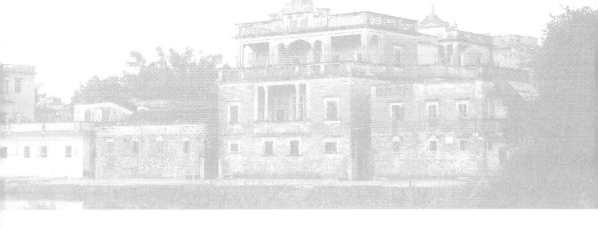

The existent 1,833 Diaolou Towers can be classified into three varieties (collective, private, and sentry-purposed) and into four varieties (stone, rammed earth, brick, and concrete) respectively according to their functions and their use of building materials.

形形色色
的碉樓

開平現存的一八三三座碉
樓，按功能可以分為眾樓、
居樓和更樓，按建築材料的
不同，又可分為石樓、夯土
樓、磚樓和混凝土樓。

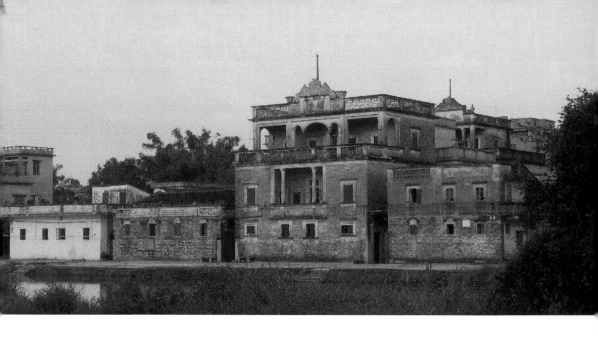

開平現存的一八三三座碉樓，可以分為幾種類型。

按碉樓的功能可以分為三種：眾樓、居樓和更樓，其中以住家用的居樓最多。

眾樓　眾樓指的是建在村後，由全村人家或若干戶人家集資共同興建的碉樓，每戶分得一間房子，用來臨時躲避土匪或洪水時使用。因為是集體所有，最強調避匪與避水的特性，眾樓的格局相對封閉，造型也比較簡單，很少有外部裝飾。在各類碉樓中，眾樓出現最早，現在還有四七三座，約占開平碉樓的百分之二十六。有名的迎龍樓就是這樣一座眾樓。

居樓　居樓大多也建在村後，是富有人家獨資建

造的，既能避匪避水，也能提供日常居住。居樓
大多結構合理，樓體高大，空間開敞，生活設施
十分完善，能提供各類生活需求。因為是主人獨
資建造，最能體現主人的審美傾向，所以居樓造
型大膽，形式多樣，極富裝飾感，又因為它比村
中其他房屋要高出許多，常常成為一個村落的標
誌性建築，從村外大老遠就能看到。

居樓數量在碉樓中是最多的，現存一一四九座，
約占開平碉樓的百分之六十二。 開平碉樓中許
多具有代表性的樓如銘石樓、瑞石樓等都是居
樓。

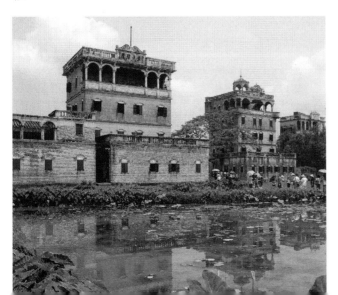

毓培別墅的廚房，鍋灶齊全

更樓　更樓通常建在村口或村外山岡、河岸，高聳挺立，視野開闊，還配有探照燈和報警器，便於提前發現匪情，向各村預警，其實更樓就是一座瞭望塔，可以為附近幾個村落共同聯防之用。更樓出現的時間最晚，現存二二一座，約占開平碉樓的百分之十二。美麗的方氏燈樓就是典型的更樓。

而按建築材料的不同，碉樓又可分為石樓、夯土樓、磚樓和混凝土樓，以混凝土樓為最多。

石樓　石樓主要分布在低山丘陵地區，在當地又稱為「壘石樓」。牆體有的由加工規則的石材砌築而成，有的則是把天然石塊自由壘放，石塊之間填土粘接。目前開平現存石樓十座，占碉樓總數的百分之〇點五。

夯土樓　夯土樓分佈在丘陵地帶,以赤水鎮、龍勝鎮為多。當地多將此種碉樓稱為「泥樓」或「黃泥樓」。雖經幾十年風雨侵蝕,仍十分堅固。現存一〇〇座,占碉樓總數的百分之五點五。

磚樓　磚樓主要分布在丘陵和平原地區,所用的磚有三種:一是明朝土法燒製的紅磚,二是清朝和民國時期當地燒製的青磚,三是近代的紅磚。

泮文樓里美麗的拼花地板和今天仍然結實的老家具

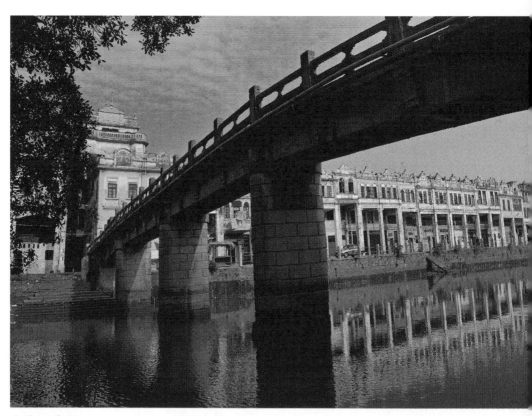

水中風情街

用早期土法燒製的紅磚砌築的碉樓，目前開平已
很少見，迎龍樓早期所建部分，是極其珍貴的遺
存。青磚碉樓包括內泥外青磚、內水泥外青磚和
青磚砌築三種。少部分碉樓用近代的紅磚建造，
在紅磚外面抹一層水泥。目前開平現存磚樓近二
四九座，占碉樓總數的百分之十三點六。

混凝土樓　混凝土樓主要分布在平原丘陵地區，
又稱「石屎樓」或「石米樓」，多建於二十世紀
二三十年代，是華僑吸取世界各國建築不同特點
設計建造的，造型最能體現中西合璧的建築特
色。整座碉樓使用水泥（當時稱為「紅毛
泥」）、沙、石子和鋼材建成，極為堅固耐用。
由於當時的建築材料靠國外進口，造價較高，為
節省材料，有的碉樓內面的樓層用木頭搭成。目
前開平現存混凝土樓一四七四座，在開平碉樓中
數量最多，占百分之八十點四。

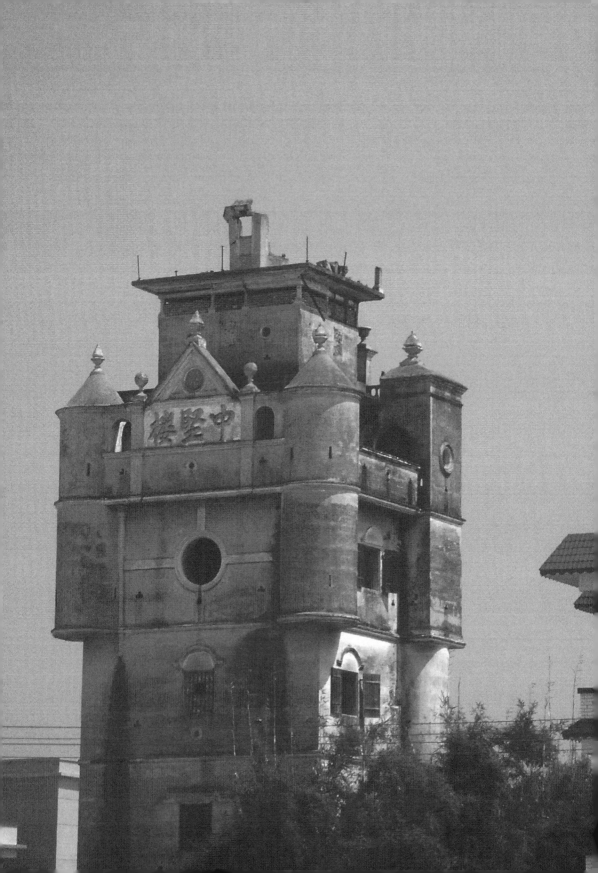

Like a mole on a face to beautify an ordinary-looking woman, such a Diaolou Tower in an ordinary village may also make it impressive at first sight.

平凡鄉間的
濃墨重彩

一條村落有了一座美麗的碉樓，就像美人唇間的痣一點，普通姿色立馬變得活色生香，讓人過目不忘。

若沒有碉樓，開平就像千百處中國山區一樣平淡
無奇，雖然山清水秀，卻也乏善可陳。而有了這
些百年前的碉樓，一切就不同了。一條村落有了
一座美麗的碉樓，就像美人唇間的痣一點，普通
姿色立馬變得活色生香，讓人過目不忘。

開平碉樓最大的特色就是中西合璧、亦中亦西。
有人覺得這些建築不倫不類，只不過生搬硬套一
些西洋建築的皮毛，完全沒有創意，算不得藝

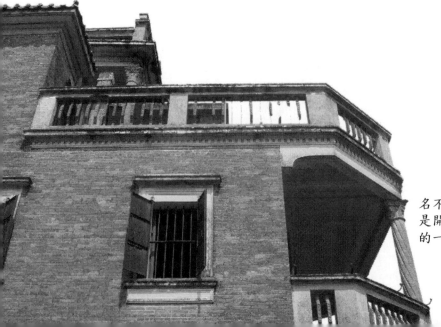

名不見經傳的廣森樓，
是開平一千多座碉樓中
的一座

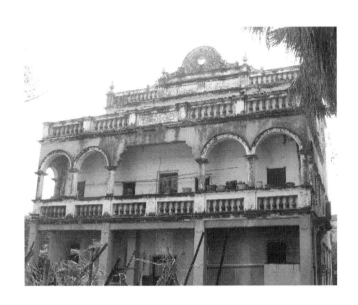

術。這種說法可謂大謬。就算到了今天，在那平
凡鄉間猛然見到這些奇異的建築，你仍然不能不
承認它們的存在是美的，是為眼前景觀加分的。
一種經歷了百年的美，積澱著歷史與人文的精
華，我們認為，它就是藝術。

一百多年前，那些辛苦半輩子的金山伯歷經千辛
萬苦，終於回到日思夜想的家鄉，第一件事就是
開始建屋，既是光宗耀祖，也是為了給家人一個
更舒適更安全的生活環境。多年的海外經歷讓他
們看世界的眼光發生了巨大變化，他們見過大世
面，他們頭腦中存在著兩類截然不同的房子，一

泮文樓的鍋碗瓢
盆還保存完整

類是祖祖輩輩居住的大屋，中規中矩，不慍不火；另一類是他們在異鄉土地上看到的各式各樣的西式建築，那些尖頂、拱門、廊柱、圓頂，已經像烙印一樣深深紮根在他們的腦海裡，這些美麗的記憶，承載了他們最美的年華，記錄了他們半生辛酸與艱辛，他們無法從生命中將這些遙遠的印象完全割捨。

一旦有能力造一座屬於自己的房子，有了百分百的話事權，他們想要的屋子，除了必要的防盜防水一類的功能之外，他們還希望有更多的美麗元素，讓家中沒有留過洋的妻兒老小也看一看外面的世界到底是什麼樣子。他們沒有設計圖，他們只用一雙手、一對眼，便把那些西洋建築中的一鱗半爪融會貫通到傳統的四方屋子裡，他們閉上眼，從記憶中尋找靈感，他們甚至可以把一張西洋畫片當成未來家園的設計圖紙，這些修過鐵路、建過泥瓦房的金山伯，個個都是充滿靈氣的業餘建築設計師。

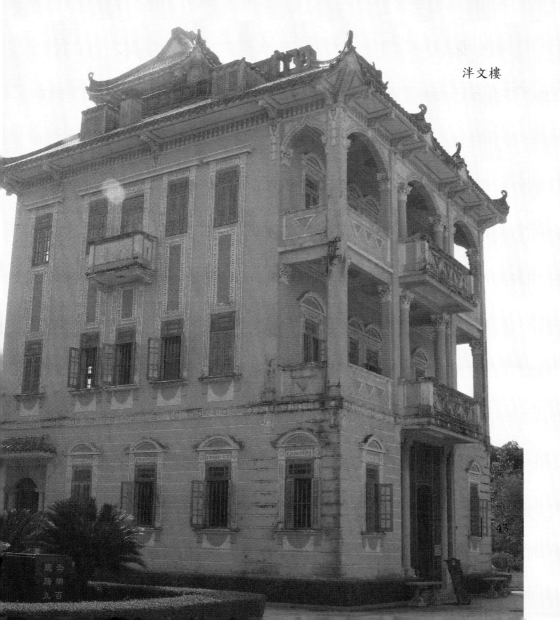

泮文樓

立園裡的「鳥巢」
二字，難住了很多
遊人

越是有錢的人，越是喜歡用舶來的西洋貨色裝點自己的家，他們用「紅毛泥」築牆，用西洋瓷磚、浴缸和抽水馬桶，用西洋油畫來裝飾塗了白灰的牆，用一袋袋的錢，換來一船船的西洋貨，建起他們開平鄉間的小洋樓。華僑富商謝維立所修建的「立園」，便是這樣一個全用西洋貨建起的樓群，可惜用十年時間建成的超豪華家園，卻因為日本鬼子的入侵而放棄，只為我們留下一個建築史上的奇觀。

在中國這片土地上，近代留下的具有西洋特色的建築，大都是洋人用堅船利炮征服中國人後強行建造的，帶有西方殖民者硬性移植的色彩。而開

平碉樓，卻是華僑吸收了外國西方文化後，以一
種開放、包容的自信態度主動引進的，他們把自
己的旅途所見融入自身的審美世界，不同的見
聞，不同的審美觀，造成了精彩紛呈的碉樓造
型。碉樓的成群出現，也體現了僑鄉那種開放的
文化態度，走出去、引進來，到今天仍然是一種
值得借鑑的文化觀照方法。

泮文樓牆上的
老照片

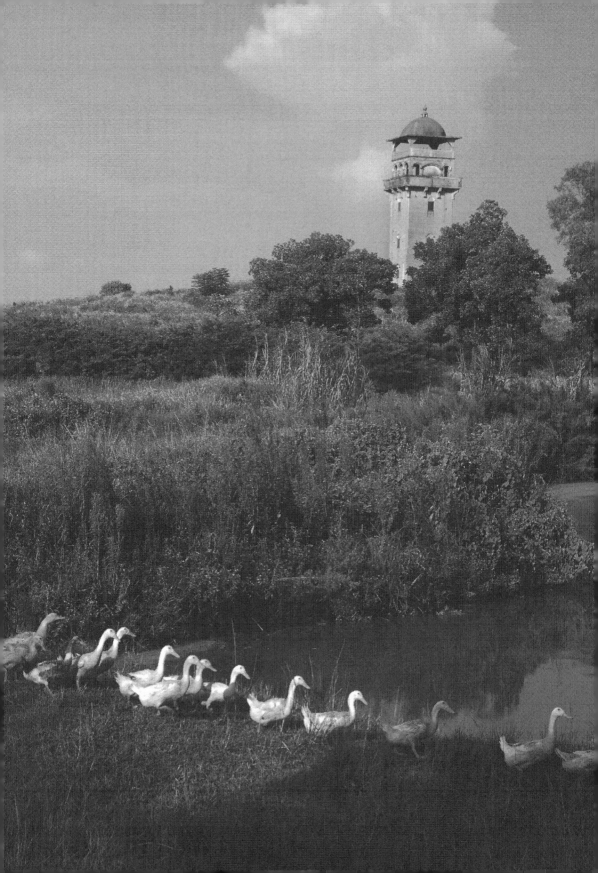

When you walk up to any of the Diaolou Towers, even one not listed in a general guidebook, you will be touched by all the details of its time-honored changes in history.

那些動人的
細節

走近任何一座碉樓，哪怕是一座所有導遊手冊上都找不到名字的碉樓，你都會被那些寫滿歲月滄桑的細節所打動。

走近一座碉樓，哪怕是一座沒有列入世界遺產申報點的、在所有導遊手冊和書上都找不到名字的碉樓，你也會被那些寫滿歲月滄桑的細節所打動。

碉樓的門通常都是用厚重的進口鋼板製成，因為這結實的大門，土匪或日本鬼子久攻不下的例子很多。有的門外還有鐵欄柵，欄柵上三道鎖，分別叫天鎖、地鎖和中鎖。推開鏽跡斑斑的鋼門，古老的門軸會發出那種悠長刺耳的「吱呀」聲，恍若推開時光的大門。

碉樓的牆體因建築材料的不同而不同，但有個共同的特點就是特別厚重。曾經走進一座叫做廣照

精美的飛簷

樓的碉樓，雖然門口有政府立下的銘牌，卻沒有
經過修繕，只有一位村人替主人看守著。

這是一座混凝土碉樓，牆面沒有扇灰，是直接刷
的水泥，但它的刷法卻和今天很不一樣，不是仔
細的、均勻的，而是像一個完全外行的人用一把
竹掃帚隨意掃上去的，這麼多年過去了，刷子粗
糙的紋路仍然清晰可見，看著這生動的紋路，
當時修建的情景躍然而出：一位帶上了
西洋審美觀的主人、一幫鄉間工
匠、一堆千里迢迢運回來

49

的紅毛泥，主人指著、說著，工匠們便跟著、做
著，光聽過沒見過，你不能指望他什麼都按要求
做得那麼精美，主人也許嘆了口氣，也許自己也
動了手，也許，他也沒有覺得這粗糙有何不妥，
就這樣，固定在牆上的痕跡，再現了當時的場
景。

而另一座碉樓則有著極均勻的扇灰，和今天我們
看到的牆面相差無幾，估計這家的主人請了更好
的工匠，或者有著更嚴格的要求，或者，有更多
的錢。比起同時代那些隨處可見的青磚
大瓦房來，這樣的小樓該是多麼驚世
駭俗。

毓培別墅裡二太
太的肖像

許多小樓鋪著彩色地磚，紅白交
錯，或是紅棕綠搭配，就像二十
世紀三十年代的上海洋房。洗手間
裡有白色的抽水馬桶、大浴缸，客
廳裡有巨大的壁爐，這些都是歐美舶

50

毓培別墅牆上中
國風格的掛畫

來品,也只有真正發了財的金山伯家才置辦得
起。

房間裡通常有少則一個,多則五六個箱子,大的
是木的,小的是皮的、籐條的,那種放在牆角最
大最惹眼的被稱作「金山箱」。有一首童謠這樣
唱道:「金山客,南洋伯,沒有一千有八百;金
山客,金山少,滿屋金銀綾羅綢。」

金山箱,便是金山伯用來裝那些海外血汗錢換來
的金銀財寶和洋玩意兒的大箱子。金山箱通常用
優質木頭製造,上下四角包鑲厚鐵皮,前後有粗

鐵環，渾身釘上閃閃發光的鉚釘，是典型的外國貨。「金山箱」這個特殊的名稱，就像「金山伯」一樣記錄了一段特殊的歷史。

有些富有人家的碉樓極盡豪華之能事，比如最有名的立園，是富商謝維立所建，整個園內所有建材和家具物品都來自海外，水磨石的樓梯扶手上白色的亮片，竟然是貝殼所製，一到夜晚會反射月光而閃閃發亮，宛若夜明珠。

作為防禦土匪而建造的碉樓，不論用什麼材料建成，都有一個最突出的特點，那就是在碉樓的上部建有「燕子窩」。燕子窩，是開平民眾對碉樓上的防禦性崗亭的稱呼，儘管它的造型不盡相同，但目的只有一個：打擊土匪，保護自己。走進燕子窩，人們會發現它的四面牆壁和地面上，都開設了各式各樣的射擊孔。

一旦土匪來臨，碉樓裡的人就可以居高臨下，運

用燕子窩不同朝向的射擊孔所形成的交叉火力，
攻擊前來搶掠的匪徒。

除了燕子窩之外，有的碉樓上部各層的牆壁上，
也開有射擊孔，這樣就增加了樓內的反擊點。

開平碉樓的另一個共同現象，就是它的窗戶要比
其他民居的小得多。窗戶內還裝有鐵柵欄和窗
扇，外部有鋼板做的窗門。一旦關上窗戶和大

毓培別墅一角堆放
著業已破舊的皮箱

毓培別墅一角，留聲機
和月琴，一中一西的擺
設

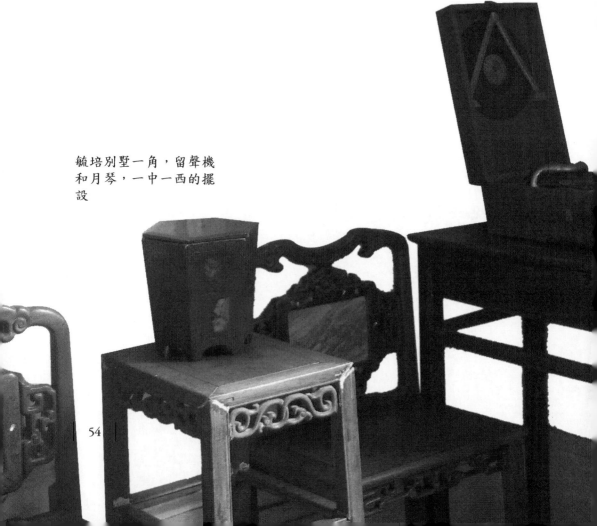

門，碉樓就成了封閉的「保險櫃」，即使槍炮也
無法穿透。在碉樓史上無數的戰鬥中早已證明了
這一點。

開平碉樓一直履行著防盜防洪的重任，到了抗日
戰爭時期，更在阻擋日本侵略者的戰鬥中起到過
重要作用。

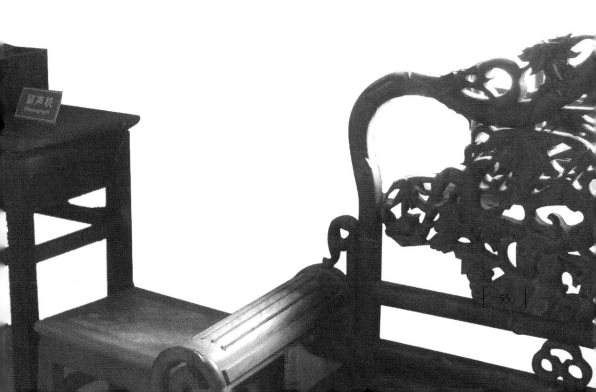

抗日戰爭後期，日軍想要開闢一條經由新會、江門出廣州再撤退的捷徑，開平正是這條路線上的必經之路。曾經抗擊過山賊土匪的碉樓，在保家衛國的時候總是會起到十分重要的作用。碉樓裡的戰鬥，也給了日本鬼子重重一擊。

開平赤崁鎮騰蛟村有一座名叫南樓的碉樓，建於一九一二年，南臨潭江，北靠東龍公路，位於水陸交通要沖，地勢十分險要，南樓共七層，高十九米，占地面積二十九平方米，鋼筋混凝土結構，每層設有長方形槍眼，第六層設有望台，還設有機槍和探照燈。抗戰時期，司徒氏四鄉自衛隊隊部就設在這裡。

一九四五年七月十六日，日寇從三埠分兵三路直撲赤崁，國民黨軍隊早已撤退，司徒氏四鄉自衛

隊的鄉勇們以南樓為據點，奮力抗擊日軍，南樓
成了日軍啃不下的一塊硬骨頭。第二天，赤崁淪
陷，日軍趁著夜色包圍了南樓，由於敵我力量太
過懸殊，又沒有援軍到來，自衛隊部分隊員突圍
出去，留下司徒煦、司徒旋、司徒遇、司徒昌、
司徒耀、司徒濃、司徒炳等七名隊員堅守南樓，
戰鬥堅持了七天七夜，在彈盡糧絕的情況下，七
勇士砸毀槍枝，在牆上寫下遺言：「誓與南樓共
存亡」。

日軍久攻不下，調來迫擊炮轟炸南樓，但南樓實
在是太堅固，居然擋得住大砲的威力。最後，日
軍對南樓使用毒氣彈，七位壯士昏倒後被捕。在
日軍大本營——被占領的司徒氏圖書館，也就是
他們司徒氏自己的地方，他們受盡酷刑後慘遭殺
害，殘暴的日軍還把他們的遺體斬成幾段拋入江
中以洩憤。

抗戰勝利後，開平鄉親在赤崁鎮召開追悼大會，

THE TEN MAJOR NAME CARDS OF LINGNAN CULTURE

開平、恩平、台山、新會四邑三萬多人參加了大
會，深切哀悼為保護家園而壯烈犧牲的司徒後
代。

在不同的歷史時期，開平碉樓都對革命活動起過
積極作用。一九二四年，經過共產黨員關仲的長
期工作，開平第一個農民協會——百合蝦邊農民
協會宣告成立，關以文被選為農會會長，他經常
在自家的碉樓「適樓」與委員們研究農會事務，
開展各項活動。

一九三九年八月十八日，中共開平特別支部在塘口區以敬鄉慶民裡的碉樓「中山樓」宣告成立。會上，確定以抗日救亡為中心，領導開平人民開展抗日救亡運動，使開平革命鬥爭進入新的階段。

「中山樓」興建於一九一二年，為紀念孫中山而得名。在抗日戰爭時期，「中山樓」一度是開平中共黨組織的重要活動中心，中共開平特別支部、區工委、縣委和中共四邑工委、廣東省西南特委等領導機關均在「中山樓」設立，各種革命活動的研究、布置，都在這座碉樓裡進行。因此，這座碉樓成為當時抗日救亡運動的指揮中心，在開平抗日救亡運動中，發揮了很大的作用。基於上述種種原因，開平人民，特別是華僑、港澳同胞以及他們的家屬，對碉樓都有著一種特殊的感情。

在蜆岡鎮，至今還樹立著一座小小的革命烈士紀念碑，以紀念在歷次戰鬥中犧牲的人們。即使不是什麼特殊日子，碑前都有一束小小的花，可見這裡的人們時常自發前來獻花，緬懷革命烈士。

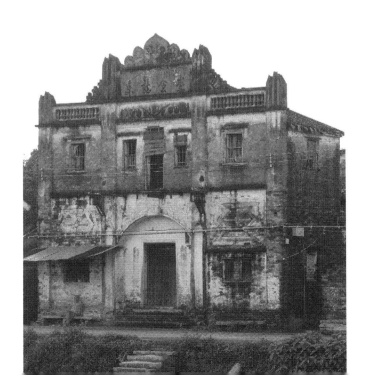

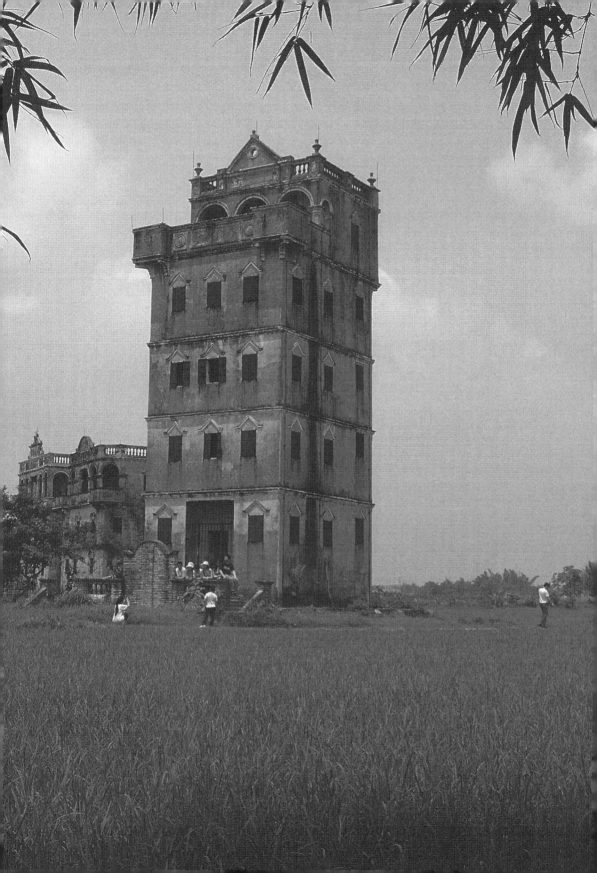

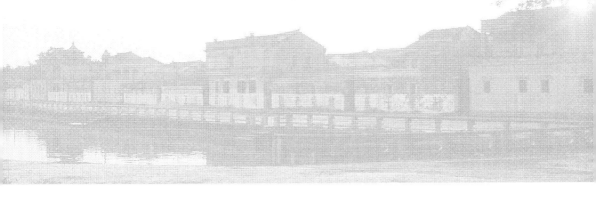

The Diaolou Towers remain a striking name card for Kaiping county, as the "home of overseas Chinese" and the "home of architecture".

獨一無二的
歷史遺存

無論作為「華僑之鄉」還是
「建築之鄉」，碉樓都是開
平一張醒目的名片。

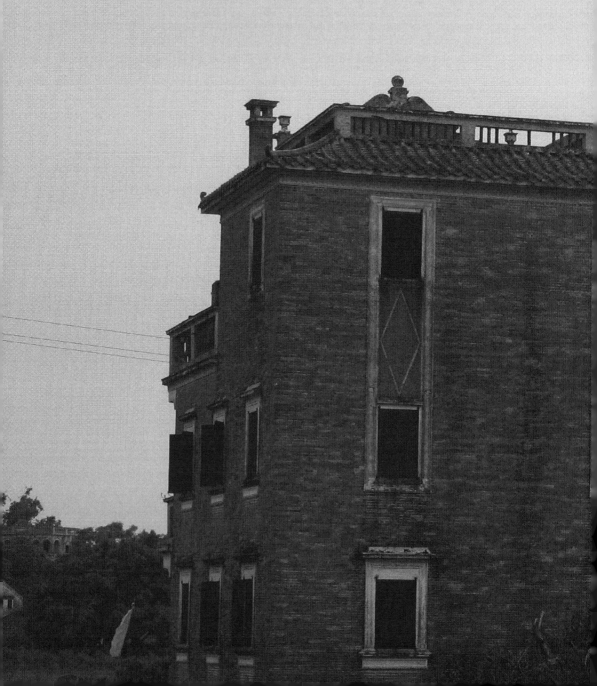

為什麼僅有百餘年歷史的開平碉樓，能成
為二〇〇七年中國唯一申報世界遺產的項
目？又為什麼能在眾多的候選項目中脫穎
而出？開平碉樓與村落的申遺首席專家、
華僑史專家張國維教授説：「能否成為世
界文化遺產，主要並不是看存世時間的長
短，關鍵看價值。把西方的建築藝術引入
東方，建在東方的洋房洋樓為數眾多，但
開平碉樓與當地的自然要素、傳統民居和
諧地融為一體，形成極為獨特的景觀，這
在全世界獨一無二。」

碉樓上的鐵門鐵窗今天仍然堅固

開平碉樓是我們近代史上少見的主動接受外來文化的歷史文化景觀。十九世紀末二十世紀初，正是中國傳統社會向近代社會過渡的階段，外來文化對傳統文化的衝擊方式多種多樣。國內一些沿海沿江大城市如上海、青島的西式建築，主要是被動接受的舶來品，是以外國人為主體而設計建造的。

而開平出現的碉樓群，則是以中國鄉村民眾為主體，主動學習西方建築藝術，並與中國傳統建築風格巧妙融合的產物，這既體現了開平人面對外來文化的包容態度，也充分表現了一種民族自信心，他們就像海綿一樣，努力吸收一切美的東西，不管它是西方的還是本土的。

這些海外歸來的金山伯，用海外的所見所聞和固有的審美情趣相結合，充分發揮想像力和創造力，最後成就了碉樓這一獨特的民間建築藝術。他們走過的地方不同，看到的建築風格不同，呈

現在碉樓上的，便是千姿百態的藝術風格。

開平碉樓這一特殊的文化景觀，就是被千百金山
伯和他們的家人以及為他們建樓的工匠在自覺與
不自覺中創造出來的，充分反映了歷史與文化的
各種面目，尤其具有研究價值。

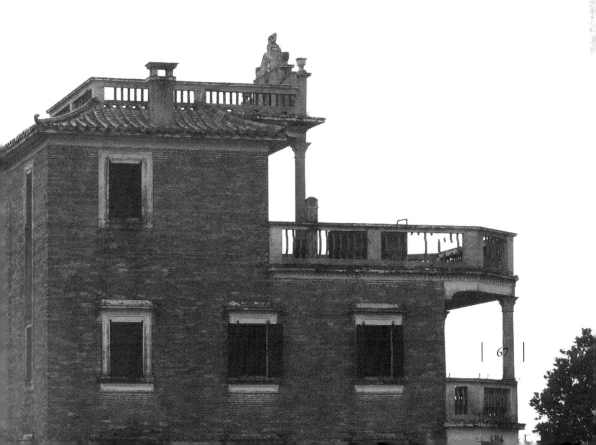

從建築藝術史來看，我們也不能簡單地說開平碉樓是中西合璧，更貼切的一個說法是「外國建築藝術大規模移植中國鄉村的集中展示和傑出代表」。在現存的一八三三座碉樓中，彙集了各國不同時期、不同風格和流派的多種建築藝術。

古希臘的柱廊，古羅馬的柱式、券拱和穹隆，歐洲中世紀的哥特式尖頂，伊斯蘭風格券拱，還有歐洲城堡的元素、葡式建築中的騎樓、文藝復興時期和十七世紀歐洲巴洛克風格的建築……全都可以在開平碉樓中找到痕跡。不同風格流派、不同宗教的建築元素在這片寬容的土地上完美融合，和諧共處，形成了一種新的綜合性很強的建築類型，表現出特有的藝術魅力。像這樣多種風格、多種類型的外國建築藝術根植在中國鄉村並完好地保存下來，開平碉樓是一個非常特殊的載體，十分珍貴，它成為中國鄉土建築中一道獨特的景觀，可以說是唯一的，這種唯一性正是它的價值之所在。

樓門口的對聯「物華天寶，人傑地靈」

研究中國華僑史，開平碉樓是繞不過去的重要研
究對象。掙到錢的金山伯衣錦還鄉，建一座碉樓
既是為了更好地安頓家人，也是為了光宗耀祖，
所以才要把碉樓造得那麼漂亮，幾里外都能看
見。深挖他們的這種心態，其實便是挖掘備受欺
凌的舊中國僑民走向世界後的複雜心態，是研究
華僑史的一個重要切入點。

華僑是文化的傳播者，他們把中國文化傳播到海
外，又把海外文化引進到中國，必然會引起中外
多種文化的交融和碰撞，這種交融和碰撞所帶來
的文化衝突勢必廣泛觸及傳統社會的方方面面和
各個階層，這正是世界移民文化的共同規律。這

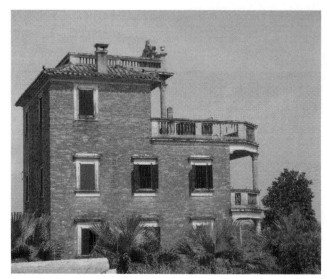

塘口廣森樓，一棟
年代比較近的居樓

種文化的衝突和交融，在開平表現得極為外在
化。

在中國，我們很少在鄉村看到中西建築文化融合
的建築，頂多就是一座兩座外國傳教士修建的教
堂，而在開平，哪怕是最偏僻的鄉村也有最西化
的碉樓，走進碉樓，甚至走進其他的老式民居，
中西文化交融的痕跡處處可見，這説明在開平僑
鄉華僑文化之普及、之深入民心。

研究建築史，開平碉樓也有十分重要的價值。開

平碉樓是中國廣泛引入世界先進建築技術的先鋒，二十世紀初，當中國城鎮建築已經開始大量採用國外的建築材料和建築技術，而中國鄉村還在使用傳統的青磚黑瓦作為主要建築材料，開平鄉村的碉樓卻開始大量使用從海外進口的水泥（當時稱為「紅毛泥」）、木材、鋼筋、玻璃等材料，鋼筋混凝土的結構改變了磚瓦建築技法，這既讓小樓更加結實，更好地防洪防澇，更好地防盜防匪，同時又為更多的形式變化創造了物質條件。

今天的開平，既是華僑之鄉，又是建築之鄉，早在二十世紀早期就有大批人在境內外從事建築業，發展到現在已經擁有五十多家建築公司，八萬多建築從業者，不能不說碉樓的建造起到了至關重要的作用。開平的華僑和工匠較早地掌握了西方的建築材料和建築藝術，他們是西方先進建築材料和技術的引進者。正因為有了他們，才使開平碉樓為豐富中國鄉土建築的內涵作出了突出貢獻。

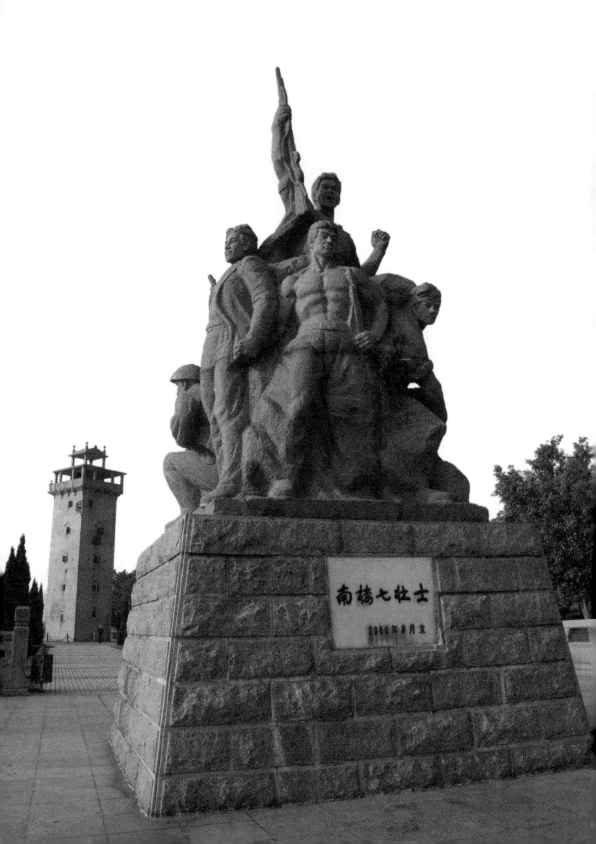

開平碉樓還反映了嶺南人民的傳統環境意識和風
水觀念，是規劃、建築與自然環境、人文理念的
完美結合，碉樓這種特殊的小樓，主要分佈在村
後，與四周的竹林、村前的水塘、村口的榕樹，
形成了根深葉茂、平安聚財、文化昌盛的和諧環
境。點式的碉樓與成片的民居相結合，在平原地
區宛如全村的靠山，滿足了村民需要安全保護的
心理。從民居到碉樓由低到高的過渡，表達了村
民「步步高升」的願望。開平碉樓是僑鄉民眾構
建和諧的生存環境的重要手段。

無論作為「華僑之鄉」還是「建築之鄉」，碉樓
都是開平一張醒目的名片。

There are many Diaolou Towers at Kaiping, in various architectural styles each showcasing its attraction. So we may only have time to tour some of them from one village to another, scattered in different towns.

品味開平碉樓
的精華

開平的碉樓實在是太多了，
各有各的特色，各有各的美
態，我們只能循著幾處最美
的村落，一個鎮一個鎮地看
過來。

開平現存碉樓一八三三座，其中塘口鎮五三六座，是最多的一個鎮，其次是百合鎮三八五座，赤崁鎮二〇〇座，蜆岡鎮一五五座，長沙鎮一四五座，赤水鎮九十七座，六個鎮占了全部碉樓的絕大部分。

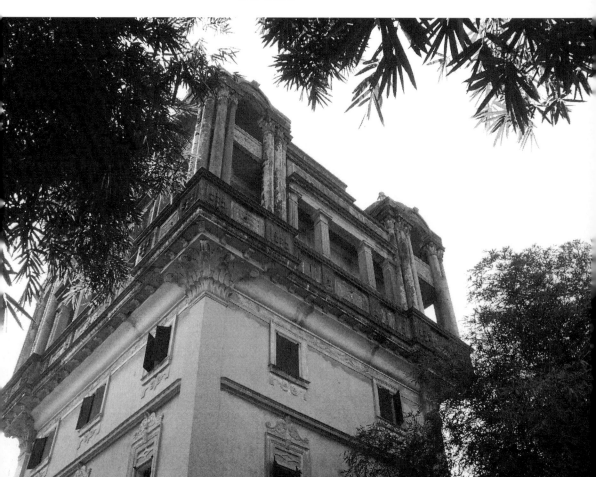

開平碉樓在申報世界文化遺產時，並非整體申報，而是選擇了赤崁鎮的三門裡村落、塘口鎮的自力村村落與方氏燈樓、蜆岡鎮的錦江裡村落和百合鎮的馬降龍村落四處為提名地。這四處村落集中體現了開平碉樓的典型特徵，又各具特色。

不過，開平的碉樓實在是太多了，各有各的特色，各有各的美態，限於篇幅，我們只能循著這四處最美的村落，一個鎮一個鎮地看過來。

如果沿開陽高速自駕車到開平看碉樓，首推塘口鎮。從塘口出口下高速，很快就會發現置身碉樓叢林中。這裡是攝影愛好者的天堂，四面八方都是碉樓，剛剛把相機對準一座碉樓，你會發現鏡頭裡居然又出現了連成一片的樓群。而在公路邊順手拍下的一棟小樓，回去上網一查，說不定就是一棟大名鼎鼎的碉樓，裡面還有一個跨越百年歷史的悠長故事……

自力村碉樓群

自力村是塘口鎮最美的村落,距開平市區二十五公里,區域面積二五二公頃,由安和里(又叫犁頭咀)、合安里(又叫新村)和永安里(又叫黃泥嶺)三個自然村組成,村名取「自食其力」之意。

「里」在開平話中就是村莊的意思,通常「里」是較小的自然村,而「村」則是幾個自然村組成的村落。

一八三七年犁頭咀首先立村。這裡民居格局與周圍自然環境協調一致,村落零星布局,剛立村時,只有兩家方姓農民,兩間民居,周圍全是農田,後來遷來這裡的人越來越多,又陸續興建了一些民居。鴉片戰爭後,這裡的村民開始背井離鄉到國外謀生。自力村現有農戶六十三戶、一七

九人，海外僑胞二四八人，以方姓為主。僑胞主要分布在美國、加拿大和東南亞的新加坡、馬來西亞、印度尼西亞等國家。

自力村村落最引人注目的就是散落在村後田間的碉樓群和西式別墅群，它們分別是龍勝樓、雲幻樓、竹林樓、振安樓、銘石樓、安廬、逸農樓、球安居廬、居安廬九座碉樓和養閒別墅、耀光別墅、葉生居廬、官生居廬、瀾生居廬、湛廬六座別墅（當地將帶有院落的西式別墅叫做「廬」）。其中建於一九一七年的龍勝樓是這裡最早建成的碉樓，一九四八年建成的湛廬則是最晚建成的。

自力村非常美，現在建成的一些民居也模仿碉樓的形式，雕廊畫柱，保持一貫風格。低矮的民居與碉樓的高聳尖頂互相呼應，小河潺潺，竹影婆娑，樹葉沙沙，涼風吹過，讓人有一種很想在這裡安家的衝動。

東興裡的村口牌坊

自力村碉樓群於二〇〇一年六月被國務院公布為全國重點文物保護單位。

二〇〇五年七月被評為「廣東最美的地方、最美的民居」。同年十一月被評為「全國歷史文化名村」。

二〇〇六年四月榮獲「中國最值得外國人去的五十個地方」金獎。

二〇〇七年六月二十八日被第三十一屆世界遺產大會列入《世界遺產名錄》。

自力村的碉樓和別墅，各有各的美態，各自都有一段千回百轉的傳奇。

葉生居廬、瀾生居廬和官生居廬分別由方廣寬、方廣容、方廣寅三兄弟所建。葉生居廬的始建人方廣寬，據說在建樓時將不少金子埋藏於夾牆

中，以致於後來牆體曾被雷劈了兩次，都是因為
金子引雷。據說方廣寬在抗戰期間回香港取錢，
途經新會時被匪首陳雨濃所擄，受驚嚇而死，被
埋在當地的一棵榕樹下；而現在的大榕樹，都是
村人乘涼聊天的地方，如果方生真的埋在某棵大
榕樹下，想必永遠不會寂寞吧？

現在，三座居廬的後人都在美國，三座碉樓已有
六十餘年沒有人住。二〇〇六年八月因為申遺需
要被打開時，瀾生居廬裡的家具擺設原封未動，

碉樓裡的銀製餐
具，已蒙上一層
歲月的灰暗

只有厚厚的塵埃昭示著時間的痕跡。在這三座居
廬裡面還發現了蓋碉樓的施工許可證、用於抗日
的槍枝借條等資料，對於研究碉樓是極其寶貴的
歷史資料。

現在葉生居廬環繞在一片荷塘之中，如置身仙
境。拍攝時如果拍下水中倒影，更是美不勝收。

雲幻樓　該樓建在村後的一片開闊地上，視野非
常開闊，登上樓頂可以看見後面的居安樓和安
廬。整棟小樓被翠竹和芭蕉層層包圍，十分幽
靜。

雲幻樓的主人叫方文嫻，別號「雲幻」。他在出
洋前是私塾老師，算是當地有名的「文化人」。
雲幻樓第五層門口有一副長長的對聯：「雲龍鳳
虎際會常懷怎奈壯志莫酬只贏得湖海生涯空山歲
月，幻影壇花身世如夢何妨豪情自放無負此陽春
煙景大塊文章」，橫批是「只談風月」，長達五

十字，是開平碉樓上最長的對聯，是由方文嫻自撰、自書的，表達了他的愛國情懷和報國無門的苦悶心情，很有文采，可見這「著名文化人」也不是浪得虛名。

雲幻樓高五層，外部造型和內部裝飾都有明顯的西式特徵，高挑的簷角、生動的浮雕、環行迴廊、高大石柱、圓拱小門，十分美觀。而小樓內部卻是地道的中國風格，裡面完整保存著方家使用過的生活用品，牆上還有妻子關氏的照片，清瘦倔強的面容讓人一下子回到百年前。她是一位小腳女人，在他家建起碉樓前，每次躲土匪她都跑不動，方文嫻在家時就背著她跑，她的最大願望就是擁有一座自家的碉樓，不必每次有匪警時都擔驚受怕地跑那麼遠。當方文嫻掙到足夠的錢時，第一件事就是為她建了這座漂亮的碉樓。

一棟碉樓的銘牌

東安里南安
里牌坊

抗戰期間雲幻樓曾是村民的避難所，據說有一次
鬼子進村，村民都入樓避難，因為樓身十分堅
固，日軍動用各種武器都沒有辦法攻破大門，只
撞落一個門栓，空手而回。傳說不知真假，但碉
樓一門當關、萬夫莫開的堅固程度卻是真的。

銘石樓　銘石樓是自力村最美麗的碉樓，它建於
一九二五年，樓高七層。樓主方潤文早年在美國
謀生，開過餐館，致富後花巨資建了這座碉樓。
它外形壯觀，內部陳設豪華，是自力村最漂亮的
一座碉樓。

銘石樓裡基本保持著原樣，許多家具都是當年的
主人千里迢迢從美國帶回來的，還有德國的落地
鐘、意大利的彩色玻璃和留聲機、法國的純銀茶
具和香水、美國座鐘、日本粉彩描金瓷製首飾
盒⋯⋯在方潤文兒子方廣仲的房間裡，甚至還有
一疊名片，上面印著「方廣仲 香港干諾道西十二
號三樓興華 電話二七九七二」，真讓人有種時空
倒轉的幻覺，會忍不住想，這個電話今天還能撥

顯然不是純裝飾
的壁爐

得通嗎？在中式雕花大床前，甚至有幾雙色彩黯
淡的繡花鞋，似乎在執著地等待著主人；三樓客
廳裡的留聲機據說放上唱片還能發出聲音，半個
多世紀過去了，繡花鞋和留聲機若有知，不知方
家後人在異鄉過得可好？

方潤文先後娶了三位太太：吳氏、梁氏和楊氏。
如今，首層大廳懸掛著方潤文和他三位太太的照

片。照片中的方潤文戴著眼鏡，西裝領帶，十分
斯文；右邊是他的元配吳氏，然後是二夫人梁
氏，方潤文的左邊是小夫人楊氏，捲髮，連衣
裙，非常時髦，可以想像當年有著兩房夫人的方
潤文是如何被這個年輕漂亮的女孩所迷惑，非娶
她做三姨太不可。

廣森樓裡一個
古舊的馬燈

廣森樓裡的一
個神龕

比起那些大門深鎖、破舊不堪，或者是在「文
革」中被激情的革命小將破四舊砸得面目全非的
碉樓，銘石樓可謂幸運。碉樓如人，各有各的命
運，不由人力所掌控。

逸農廬　　建於一九三〇年的逸農廬，樓主方文田
於清末民初遠赴加拿大謀生，二十世紀二十年代
末回鄉，並在合安裡買下田產，興建逸農廬，這
個樓名寄託了方文田對自己晚年生活的願望——

碉樓中古舊的家具

過一種以農耕為樂、安逸平靜的鄉間生活。可惜時局動盪，在當時那個風雨飄搖的國度，有錢也買不來平安，這樣的簡單理想最後也成了奢望。

方文田與妻子謝翠娣生了廣慈、廣民、廣鰲三個兒子和長女如桂。廣慈和廣民年輕時即赴加拿大謀生，弟弟廣鰲則先下南洋後輾轉廣州和香港工作，留家眷在逸農廬陪伴雙親。這個家譜像極了華人作家張翎小說《金山》裡的方得法家族，二者之間應該有著千絲萬縷的聯繫。不同的是，方得法後人寥寥，而方文田後人滿堂。

逸農廬最值得一看的是「逸農廬的傳人」展覽，
具有極高的社會人文價值。展覽分為四個部分，
分佈於逸農廬的四層樓房。一樓放映家族後代的
錄像和家譜展示；二樓展示方文田的家庭照片及
治家格言；三樓展示兒孫輩的生活情況及和衣物
等生活物品；四樓展示曾孫輩和玄孫輩的生活情
況及作品。

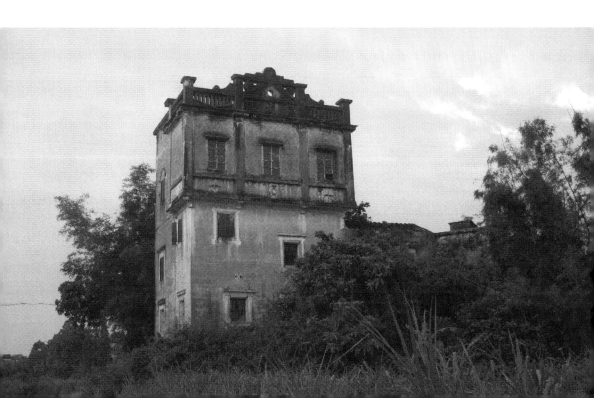

立園對面的虎山

這個展覽由開平市政府與方家後代共同籌備，逸農廬後人、旅居加拿大的方秀儒用半年時間發動整個家庭成員蒐集整理物品和資料，還多次到樓裡確認原來的物件和擺放位置，展品基本上為原件，擺放位置亦與當年情況一致，是原汁原味的碉樓生活情景重現，同時也是一部二十世紀世界華僑生存史。展覽揭幕時，方家後人分別從加拿大、美國和開平、香港、江門、廣州等地齊聚一堂，場面令人唏噓。

有人氣的歷史文化遺產才是活著的遺產，逸農廬的展覽，對於提升開平碉樓的文化內涵和深度起到了重要作用。

方氏燈樓　燈樓坐落在自力村南一點五公里的山坡上，距離開平市區十一公里，是古宅鄉附近的方氏家族村落於一九二〇年集資建成的，目的是為了瞭望放哨，防匪防盜。

在公路上看到寫著「自力村村落、方氏燈樓」的牌子，趕緊停車左轉，首先映入眼簾的是一座精巧如燈塔的碉樓，在綠樹藍天的襯托下美如小人

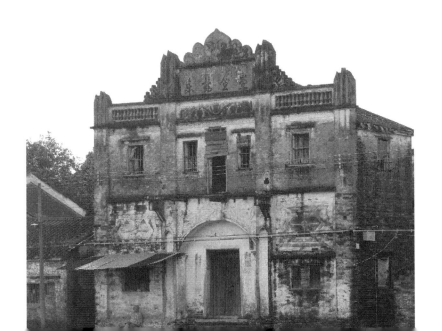

立園入進處

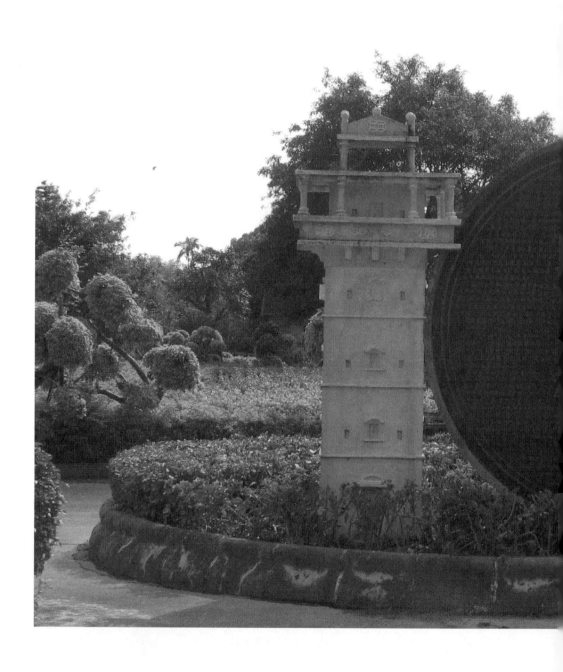

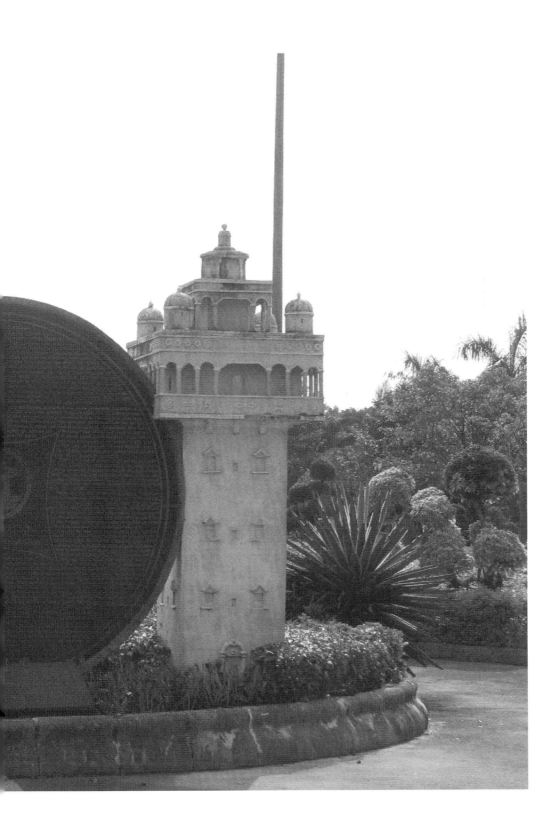

國。及至轉了一大圈出來，回頭一看才發現，原來那首先跳進人們視線的就是著名的「方氏燈樓」，果真方圓幾里的標誌性建築，也難怪當年可以護衛好幾個村落的百姓。

燈樓最開始名叫「古溪樓」，以方氏家族聚居的古宅地名和流經樓旁的小溪命名。因為是方家集資而建，頂樓又有大型探照燈，後來便被人們稱作「方氏燈樓」。燈樓坐西南朝東北，混凝土結構，共五層，高近十九米，占地面積二十點二五平方米。燈樓是方體圓頂結構，主要是用來放哨兼作炮樓，因此特別突出防禦功能，下面窗戶很小，封閉堅實，是值班人員的食宿之處。第四層十二個廊柱使方正的樓體過渡到上部，上部具有濃郁的拜占庭風格，有拱券立柱式的敞廊和穹隆式頂部，整座碉樓挺拔秀麗，真像一座照亮方圓數里的燈塔。

當年樓裡有值班預警用的發電機、探照燈，還有

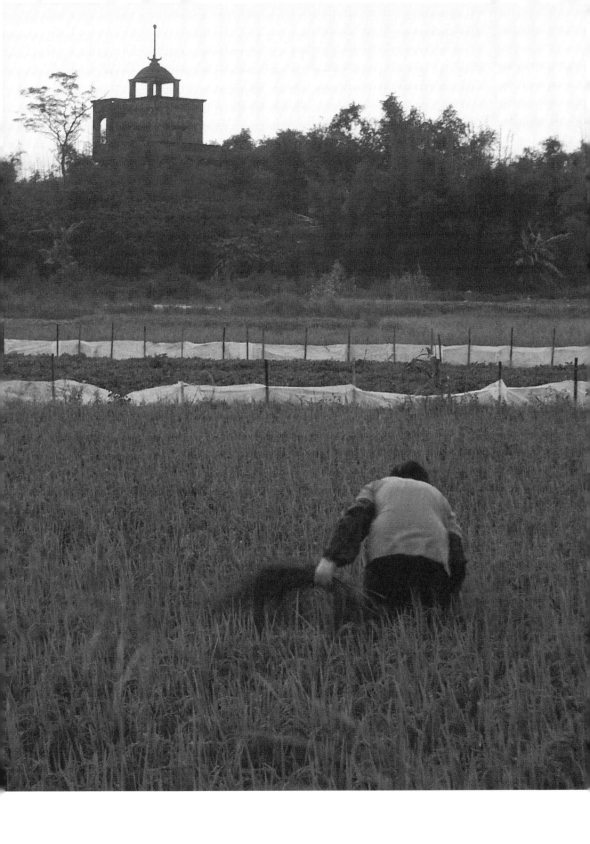

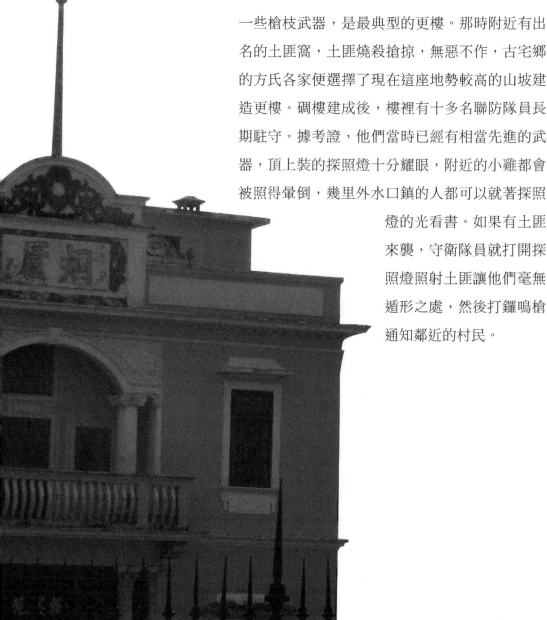

一些槍枝武器，是最典型的更樓。那時附近有出名的土匪窩，土匪燒殺搶掠，無惡不作，古宅鄉的方氏各家便選擇了現在這座地勢較高的山坡建造更樓。碉樓建成後，樓裡有十多名聯防隊員長期駐守。據考證，他們當時已經有相當先進的武器，頂上裝的探照燈十分耀眼，附近的小雞都會被照得暈倒，幾里外水口鎮的人都可以就著探照燈的光看書。如果有土匪來襲，守衛隊員就打開探照燈照射土匪讓他們毫無遁形之處，然後打鑼鳴槍通知鄰近的村民。

傳說有一次，剛下過傾盆大雨，天色已晚，負責
巡邏的聯防隊員循例在燈樓值班，發現北邊山下
有幾個奇怪的陌生人。馬上打開探照燈，這下子
看得清楚，那些人頭戴斗笠，肩挑沉甸甸的擔
子，神色可疑，不像是普通的路人。他們馬上拿
著武器上去盤問，那些人慌了，急忙把挑著的擔
子翻過來，稻草下面竟然全是槍枝，而這幫人，
正是準備到塘口一戶金山客家打劫的，他們因為
顧忌方氏燈樓，作了全副偽裝，哪知道還是栽在
探照燈下。從此，方氏燈樓盛名遠播，土匪們更
不敢輕舉妄動了。

有了這樣神奇的故事，方氏燈樓在塘口人眼中就
成了一座神聖的指路明燈。而今天，幾里外仍然
能看到它的身影，古老的碉樓仍在散發它的無盡
魅力。

故事最多數立園

現在的立園，是一個美麗的公園，風景怡人，古意盎然，它是國家4A級旅遊區，全國重點文物保護單位。而在七十五年前，它是旅美富商謝維立先生嘔心瀝血建成的家園，並以自己名字的最後一個字命名。立園於一九二六年動工，花了整整十年時間才於一九三六年完工。可惜僅僅時隔一年，日軍入侵，抗日戰爭爆發，謝家移居美國，這個園子就再也沒人住過，真是讓人唏噓不已。

日本侵華期間，立園曾遭到日軍大規模破壞，三十毫米粗的鐵窗柱都被撞壞，裡面的財物也被洗

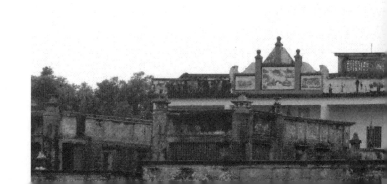

劫一空。新中國成立後，縣政府多次撥款修繕立園，尋回失物。一九九九年，謝維立的三夫人謝余瑤瓊女士在美國書面委託開平市政府無償代管五十年。從那時起開平市政府就投入巨資對立園進行全面維護，並於二○○○年對外開放。

立園集傳統園林、嶺南水鄉和西方建築風格於一體，園中花園套花園，大樓小樓相映成趣，中間以人工河、圍牆和花廊分隔，又用橋亭和迴廊連成一體，渾然天成，是嶺南園林中不可多得的佳作。園內有泮文樓、泮立樓、毓培別墅等，中西合璧，氣勢宏大，室內裝修精美，擺設豪華。

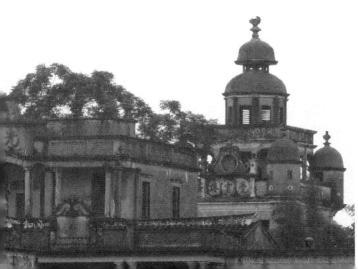

遠眺錦江裡
碉樓群

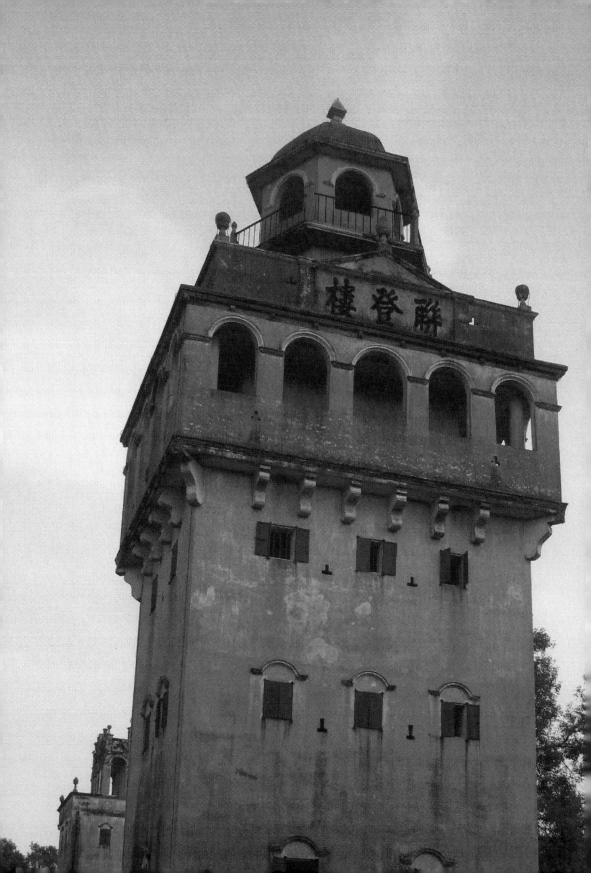

而謝維立的四位太太，也是每位都有一段故事。

謝維立的原配夫人司徒氏是美籍華人，是他在美國大學讀商業管理時的同學，也就是一段校園戀。相似的背景、共同的志趣是他們感情的基礎，婚後他們情投意合，可惜天意弄人，司徒氏患上嚴重的神經性疾病，謝維立帶著她遍訪名醫，都沒能把她治好。謝維立在長達數年的時間裡都十分苦悶，當然，這苦悶並沒有影響他們生兒育女，司徒氏一生為他生了六男三女，直到一九六〇年才去世。

舊時代的有錢男人不用任何理由就可以三妻四妾，妻子的病更是絕好的理由。遇到美若天仙的女子譚玉英，謝維立的苦悶就此終結。

傳說有一天，謝維立從赤崁集市回家，突然下起大雨，他沒帶雨傘，十分狼狽，一位年輕美麗的姑娘好心用傘給他擋雨，這一偶遇讓謝維立朝思

暮想不能自已，輾轉託人去探查女子的身世。這位女子就是十八歲的譚玉英，她不僅花容月貌，而且出身書香門第，是方圓十里出了名的才女，謝維立馬上請媒人上門提親，成就了一段門當戶對的好姻緣。譚玉英嫁過來後，兩人柔情蜜意，花前月下，可惜兒女情長卻擋不住男子漢大丈夫事業的腳步，雖然譚玉英懷孕了，謝維立卻不得不出發到國外打理生意。謝維立書信頻密，不斷寄上貼心禮物，可是就在他準備啟程回國看望即

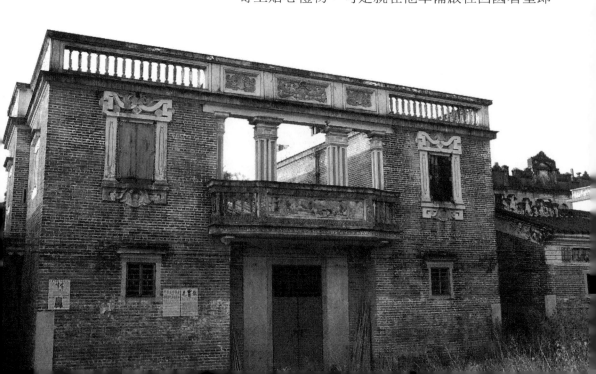

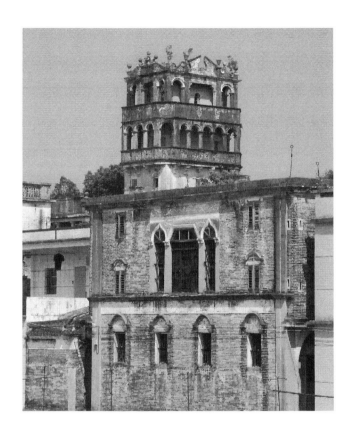

將生產的妻子時，卻傳來了她難產去世的噩耗。
這真是晴天霹靂，他回家後變得意志消沉，鬱鬱
寡歡，深深的自責使他無法自拔，經常把自己關
在房間裡借酒消愁。

一天夜裡，他又獨自在家中喝悶酒，想玉英想得
淚流滿面，突然聽到窗外傳來柔美的月琴聲，正

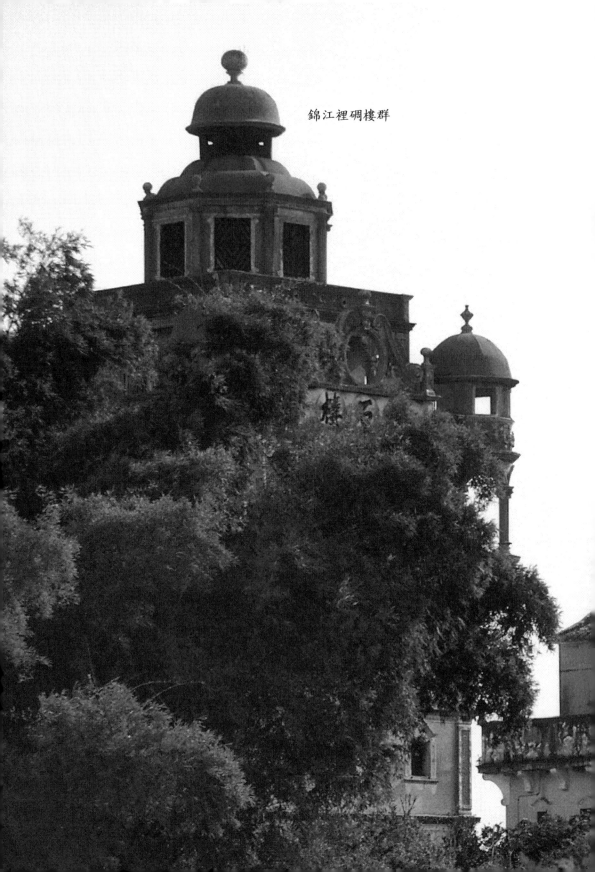

錦江裡碉樓群

是玉英喜歡彈奏的《郎歸晚》，他衝出門去，循
聲來到晚香亭，依稀見到一位白衣女子正在撥弄
月琴。

白衣女子當然不是譚玉英，而是管家老余的侄女
余瑤瓊，當玉英在世時她就跟著玉英學月琴，玉
英去世後，看著一蹶不振的謝維立，對他早已動
心的余瑤瓊使用這種方式來安慰他。接下來，謝
維立愛上余瑤瓊，兩人終結連理也就是
順理成章的事了。可惜婚後三天，丈夫
就離開她，去打理外面的生意。好在她

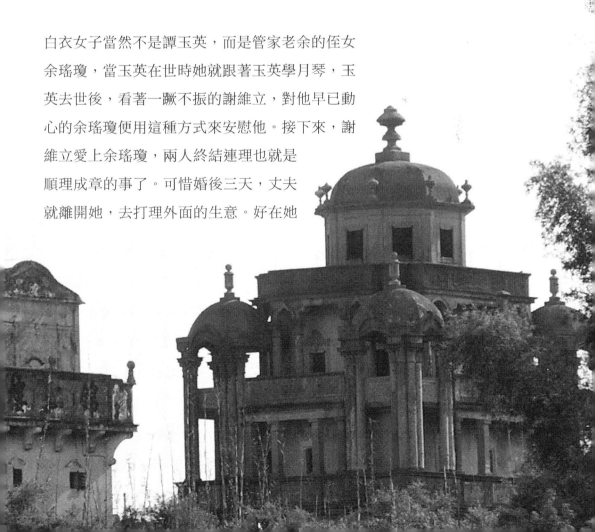

治家有方，把龐大的謝家打理得井井有條，等待
著丈夫一年一度的歸來。

後來的故事就俗了，謝維立隻身在香港做生意，
又認識了個性活潑開朗、十分西化的女孩關英
華，話說關英華因為聽說他在赤崁有個《紅樓
夢》裡大觀園一般的園子，懇求他帶她回去看一
看，這才被余瑤瓊看中，勸說謝維立娶了她做四
太太。

舊時女人的心思我們是無法揣度的，就像《浮生
六記》裡的芸娘勸沈三白娶憨園為妾不成，竟然
還一病不起，如此誠懇要丈夫納妾的，原來不單
有芸娘，還有謝維立的三太太。事情也另有一
說，關英華根本就是戴著謝家祖傳鐲子出現在余
瑤瓊面前的，同樣的鐲子世上只有兩隻，另一
隻，戴在余瑤瓊手上。到底是識時務者為俊傑，
還是胳膊想要擰過大腿？這位能以一曲月琴曲謀
取自己下半生幸福的聰慧女子自然不會選錯。

這位「不妒」的三太太十分高壽，立園便是一九
九九年由她簽字托政府代管，二〇〇三年在美國
去世，享年八十七歲。而受西化教育的女子關英
華則一直留在開平，日軍侵華後家道中落，迫於
生活而改嫁，於一九五一年去世。

人生無常，四位女子的命運便可以寫就一部舊中
國的社會史、婚姻史。

立園共有六棟別墅，其中樂天樓是一座保險箱似
的碉樓，而另外最引人注目的兩座便是泮立樓和
泮文樓，是主人謝維立和他的胞兄謝維文居住的
地方。

一棟破舊民居旁邊的雄偉碉樓

這兩棟樓設計相仿，樓頂採用中國古代「重檐」
式設計，巧妙地架空綠色琉璃瓦，形成既美觀又
隔熱的架空層，適合嶺南的炎熱夏天。室內地面
和樓梯鋪彩色意大利石，樓梯扶手上閃閃發亮的
白色碎片原來是貝殼，晚上可以反射月光，如夜
明珠一樣美麗。七十多年過去了，仍然色彩鮮
豔。樓梯間裡裝飾著中國古代題材的大型壁畫、
浮雕和涂金木雕，有「劉備三顧草廬」、「六國
大封相」等等題材，工藝精巧，藝術價值極高。

整個房屋的陳設十分現代，鮮豔的彩色地磚，精
美的天花板上有浮雕、有水晶燈飾垂下，牆上有
西式壁爐，窗戶上還裝了防蚊紗窗。洗手間裡的
設備和今天我們所用的相差無幾，金屬龍頭、抽
水馬桶、浴缸水箱一應俱全，真不敢相信這是在
偏遠的開平鄉間所見。

立園原先的正門有牌坊，隔著人工河遙對一座名
為「虎山」的小山，據說虎山鎮住了謝家的財

氣，風水先生便建議設立「打虎鞭」，原先有兩
條，一左一右，不過現在只剩一條了，是鐵製
的，直徑三十釐米，高二十米，上面有鐵製鏤空
的「維立」二字，大約是象徵主人謝維立便是打
虎人。

花園裡有兩個別緻的鏤空小建築，一是用來養鳥的
「鳥巢」，另一是形如巨型鳥籠，實際是用來養花
養魚的「大花籠」，還有個名字比較像是當年的，
叫「花藤亭」。這個特殊的花籠，據說是謝維立為
了取悅喜歡養花的二太太譚玉英而建的。

在花園的西南角，有
一座小巧玲瓏的塔式
建築，名叫毓培別
墅。二太太譚玉英難

產去世後，謝維立對她念念不忘，特地修建了這座精巧如女孩首飾盒的小樓，還用自己的乳名「毓培」來命名。

毓培別墅精美絕倫，設計非常巧妙。最巧的是它依山形地勢而建，從外面的某個角度看去像是兩層半，換個角度看是三層半，而進入其中才知道原來是四層半，堪稱一絕。四層分別包含了中國、日本、意大利和羅馬風格，地面用彩色地磚精心鋪就，每層都有一個大大的紅心，也許是象徵著謝維立對逝去的二太太真心永不變吧。也只有去世的太太才能享受到先生永遠不變的真心，如果就這麼活下來、老去，還不是要眼睜睜看著他娶三太太、四太太？

夕陽中的碉樓群

三門里村落

三門里位於赤崁鎮，距開平市區十二公里，有民居一八六間，都是坐西北進東南，整齊的民居和巷道與村前的池塘、村口的大榕樹，構成了典型的鄉村風景。

在三門里，關姓是第一大姓，相傳三門裡是關氏第十四世祖關蘆庵於明朝正統年間（1436–1449）從赤崁鎮大梧村遷來興建的。據資料記載，建村時這裡是一片河灘地，數百年的建設已

夕陽西下，風情
街上仍然繁華

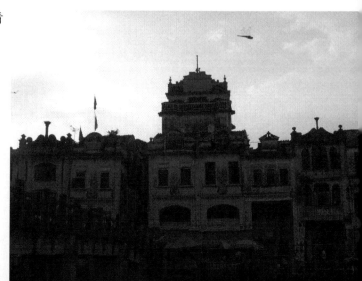

經使它變得平坦整齊，這裡前水後山、面朝東南，實在是一塊風水寶地。

三門里村的得名是因為原來村裡有三個防洪的閘門，一說村前有兩個，村後有一個；一說三個都在村前。因為閘門早已不存在，不知哪種說法正確，但這個村名顯示古時村邊有河流經過。

廣東人以水為財，認為水流經過處是「生氣」聚集之地，三門里村的開山祖先關蘆庵在選址和布局時，根據這裡的地形總體設計，將「水口」（水流出的方向）設在村前東南方，讓來自西北「天門」的水從東南方「地戶」流出，並設置閘

門，既可防洪澇災害，又能關鎖「水口」，這種
布局有著旺丁旺財的吉祥寓意，真是一位天才的
建築設計師和堪輿大師。

三門里至今仍然保持著古老的村落景觀，又有開
平現存最古老的碉樓——迎龍樓，成為開平碉樓
與村落四個申遺點之一也就不奇怪了。

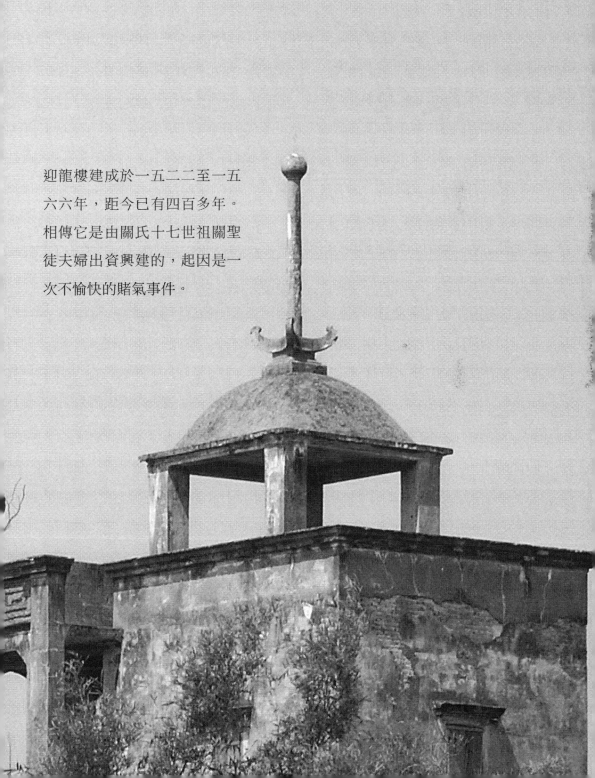

迎龍樓建成於一五二二至一五
六六年，距今已有四百多年。
相傳它是由關氏十七世祖關聖
徒夫婦出資興建的，起因是一
次不愉快的賭氣事件。

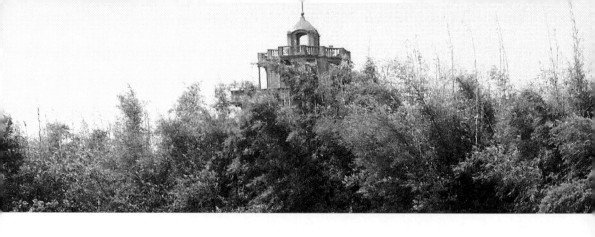

當時朝政腐敗，盜賊猖狂，洪水頻發，為了保護鄉親的生命財產安全，關蘆庵的四兒子關子瑞在村頭興建了一座三層高的碉樓，叫「瑞雲樓」。以後如有匪情或洪災，村民都躲進樓裡暫避。後來人口越來越多，瑞雲樓越來越裝不下了，關子瑞的嫡系親屬就對其他前來避難的鄉親態度稍差，有一次對關蘆庵的曾孫關聖徒夫婦也假以辭色。關聖徒夫人，也就是俗稱「聖徒祖婆」的，非常不高興，回家後就拿出所有的陪嫁首飾，和夫君一起建了一座新的碉樓，取名「迊龍樓」，「迊」就是「迎」的意思，後來人們就乾脆稱呼它為迎龍樓了。

當時聖徒祖婆陪嫁帶過來的一對石狗也成了全村的吉祥物，三門里至今每年九月十五還過「石狗節」，來源就是聖徒祖婆的這對石狗，村裡人視這對石狗為聖物，據說摸摸它就能保平安。傳說有一年，一群土匪偷偷進村搶劫，石狗發現後便「汪汪」大叫起來，特別是公狗，叫得最厲害，

土匪十分惱怒，把它斬成兩段扔到河裡，狗叫聲
召喚村民前來迎敵，敵人被打跑了，一對石狗卻
只剩下了一隻。為了紀念石狗的恩德，三門裡村
民便將迎賊的九月十五日定為「石狗節」，各家
各戶買三牲祭拜石狗，現在，僅存的那隻石狗仍
然蹲在村口，一年四季香火不斷。

迎龍樓和先前的瑞龍樓一起，一次又一次地保護
了眾鄉親。一八八四年和一九〇八年，開平遭遇
了兩次大水災，洪水淹過屋頂，但因為有瑞雲樓
和迎龍樓的庇護，村裡的鄉親都平安無事。兩棟
樓還無數次抗擊山賊土匪的襲擊，村民對它們感
情深厚，不斷花錢出力對它們進行維修，四百多

毓培別墅裡豪華
的雕花大床

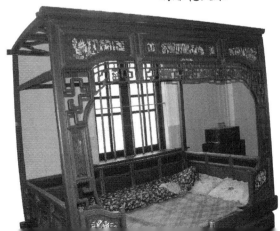

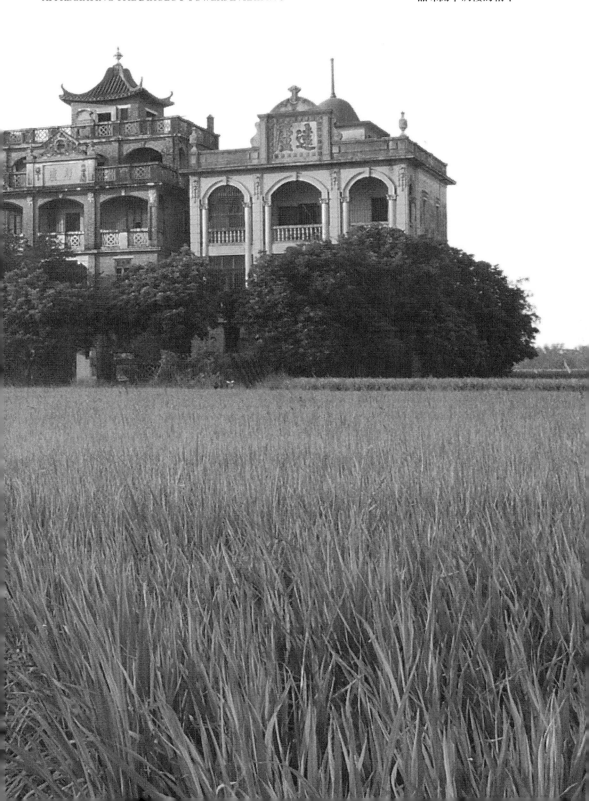

年都完好地保存下來。可惜一九二六年因為興修水利，瑞雲樓被拆了，只剩下迎龍樓孤獨地矗立著。

建於四百多年前的迎龍樓沒有絲毫的西洋色彩，是一座典型的中式傳統碉樓。樓高三層，高約十米，占地面積一五二平方米，碉樓四角突出，每層四角均有槍眼。底層正面開有一個圓頂門，門的兩邊各開一個四方形的小窗，二、三層正面各開三個四方形小窗，樓頂為中國傳統建築硬山頂式。第三層上方寫著樓名「迎龍樓」。

毓培別墅一角的銅製洗臉盆

毓培別墅裡富有
鄉村氣息的擺設

迎龍樓每層都分為中廳和東西耳房。牆厚九十三
釐米,全用長三十三釐米、寬十五釐米、厚八釐
米的特製大號紅磚砌成,難怪扛得住洪水,擋得
住槍炮。一九一九年,村民用青磚和水泥加固了
牆體,換掉樓頂的樑柱,翻新樓頂的瓦面,並把
木門窗改為鐵門窗,修葺一新的迎龍樓更堅固
了。樓內牆上有一首江南詩,據說是一位叫關榮
志的軍長寫的,詩是頂針格:「江南一枝梅花
發,一枝梅花發石岩,石岩流水響潺潺,潺潺滴
滴雲煙起,滴滴雲煙在江南。」很有意境,是位
有文才的軍長。

馬降龍碉樓群

馬降龍位於百合鎮，距開平市區二十五公里，區域面積一〇三公頃。由永安、南安、河東、慶臨、龍江五個自然村組成，有民居一七六棟。全村現有村民一〇五戶，三一八人，海外僑胞八〇〇多人，主要分布在美國、加拿大、澳大利亞，百分之八十的家庭仍與海外親人保持著緊密的聯繫，而且到海外打工仍然是年輕人的主要生活方式，在他們看來，到美國打工和到廣州打工都可以，只是看個人和家庭怎麼選擇罷了。

馬降龍的格局分布，集中反映了中國古老的風水學說對古時建村造屋的影響。馬降龍前有清澈的潭江水，後有蜿蜒的百足山，五個自然村像散落的珠子一樣錯落分布在青山綠水之間。十三座碉樓在濃密的竹林間若隱若現，竹林掩映著造型別緻的碉樓，有一種特別的情調。

古老碉樓裡的
精美天花

這樣的布局不僅感覺特別舒服，也符合風水學說
的若干理論。永安村成村之初，曾聘請「風水
師」評估環境，結論是：「愚觀此地，足峰巍峨
兮枕後，赤汪洋兮灣前，左右肩膀撐開兮局面堂
堂，三山獅象關下兮管鑰森嚴。若立村莊，發福
延綿。」果然，從建村到現在依然人丁興旺，發
家致富者眾。

慶臨里　最能代表馬降龍風水的當數慶臨里。

在風水學說中朝向第一重要，通常是「重南向，

東次之，西又次之，北為最下」。慶臨里坐東朝
西，是很不錯的選擇。村前有個開闊的半圓形池
塘，廣東人向來都說「水為財」，臨水建村最是
吉利的，就算沒有水，也會在村外開池塘，在村
內挖井。池塘兩側的村口各有一個兩層高的門
閘，以前為了保障安全只在白天開啟，夜晚關
閉，由輪值人員守衛。

在村前，有寬大的曬場將池塘和民居隔開，村左
是宗祠，村右是社渡壇和燈寮，旁有古老的大榕
樹，樹影直徑達數十米，是村人閒聚聊天休閒之

立園中的大鳥
籠，陽光從籠頂
照下來

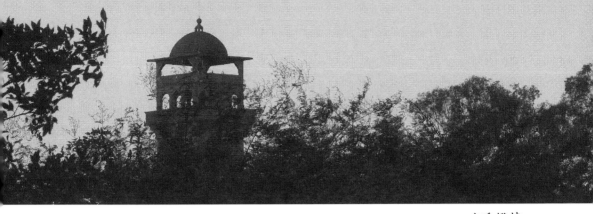

處，完全就是一個「村民俱樂部」。慶臨裡的主體是四十棟民居，集中分布在村中央，十分整齊，建築之間前後間隔五十釐米，縱向兩列建築之間有巷，稱為裡或火巷，是村內主要的交通道路，道旁有排水溝，下雨時雨水自然順溝而下，各戶生活用水也可以從排水溝排走，是古老而科學的排水系統。

最奇特的是全村的住宅宅基面順坡而下，前低後高，後排建築比前一間高兩三塊磚，這樣全村屋頂前低後高，意即「步步高升」。全村民居式樣統一，可見族人的凝聚力和集體意識有多強。

而由於住宅密排，各家各戶沒有院子，村裡的家禽和家畜便集中在村旁餵養，各家自建圈欄，這樣的做法在中國農村並不多見，但其實既節約用地，又利於糞便管理，有利居住環境衛生。

天祿樓　馬降龍村落的碉樓十分美觀，其中最有

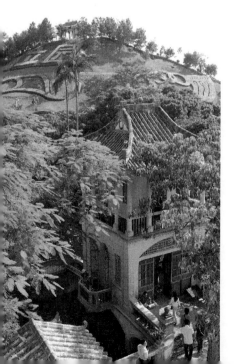

代表性的就是天祿樓。

天祿樓建於一九二五年，是碉樓中的眾樓，也就是由眾人集資建成，供大家避禍所用的樓。它由二十九戶村民集資一點二萬個銀元建成，在二十世紀二十年代，一個銀元折合約今天的人民幣四十元，這棟樓的造價大致相當於人民幣四十八萬元。

天祿樓共七層高二十一米，為鋼筋混凝土結構，第六層是公共活動空間，供樓裡過夜的人娛樂消遣用，第七層是瞭望亭，軍械庫和放哨的哨位都在這裡。登樓環顧，四周景色盡收眼底。下面的一到五層共有二十九個房間，正好是二十九家集資戶每家一間。各層的集資價是不同的，一層和五層每間房價為銀元四百塊；二層和四層每間五百銀元，三層每間需要六百塊銀元。如果一時籌不到足夠的錢參與建房怎麼辦呢？五邑大學副教授、碉樓研究專家梅偉強說：「個別有困難的，

可以向人家預借，實在不行，還可以以勞力來代
錢，比如有一戶叫黃松長的，家裡一下子籌不到
那個錢數，他說我出勞力吧，我來用我的勞力，
支付不足的部分，所以他只交了二百一十塊
錢。」

當年，距離天祿樓東面三公里處就是出了名的土
匪窩。為了防止土匪綁架，每當人們吃過晚飯，
各家男丁就陸續來到天祿樓過夜，而老人、婦女
和女孩仍然住在家裡，不僅是因為當地重男輕
女，還因為土匪經常來抓男丁，青壯年男子只好
每晚到天祿樓過夜，久而久之，這棟樓便被戲稱
作「男子漢公寓」。

據記載，一九六三年、一九六五年、一九六八年
開平連續發生三次大水災，洪水漫過民居屋頂，
村民登樓得以避難。天祿樓像開平的許多碉樓一
樣，都於村民有恩。

半合上的鐵窗。如果緊緊關上，屋裡採光會很差

錦江里碉樓群

錦江里距離開平市區三十五公里，區域面積六十一公頃。六十六間青磚坡頂的民居分成十條巷整齊排列。錦江裡現有農戶四十八戶、一四七人，海外的華僑人數還多於村內人口，主要分布在美國和加拿大。被竹林簇擁的瑞石樓、升峰樓、錦江樓三座碉樓並列成排，坐落在村後，守衛著村落家園。

升峰樓　錦江裡西側的一座碉樓，建於一九一九年。樓主人黃峰秀早年赴美學醫，回國後在廣州法租界開業行醫，黃峰秀因此請法國人設計該

樓。取名「升峰」，寓意樓主人家庭幸福，步步高昇。黃峰秀晚年落葉歸根，在樓內終老。升峰樓共七層高二二點三四米，用地面積一一六點二五平方米，建築面積三五四點七一平方米，為鋼筋混凝土結構。其樓體塗抹了浪漫的「法國藍」色彩，不過今天已經褪得只能看到淺淡痕跡了。整座樓造型精緻秀麗，廊柱採用了古羅馬混合式，角亭造型具有十七世紀意大利建築中的巴洛克風格，亭的四角為三柱一組的巨柱組合。升峰樓外牆和窗楣、窗裙的灰雕也十分講究，裝飾性極強。如果放在別處，升峰樓絕對是很吸引眼球的一座碉樓，可是它很不幸地坐落在號稱「開平第一樓」瑞石樓旁邊，它的風光，也就絕對敵不過瑞石樓了。

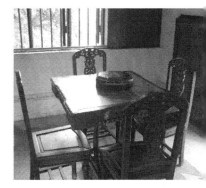

棄置一邊的金山箱們

瑞石樓　　開平最高的碉樓，也是最美的、保存最為完好的碉樓，號稱「開平第一樓」。

瑞石樓共九層高二八點三七米，占地九二平方

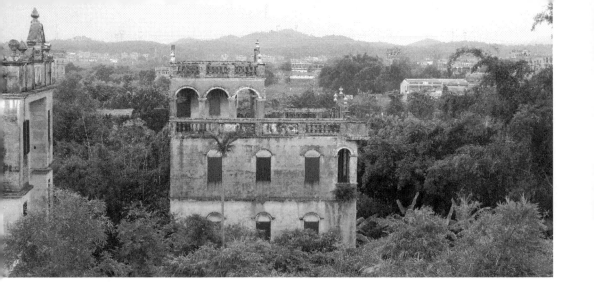

米，鋼筋混凝土結構，於一九二三年興建，工程
歷時三年，於一九二五年落成。瑞石樓的始建人
黃璧秀，號瑞石，樓名由此而來。他和兒子黃暢
蘭、黃賜蘭一起在香港經營藥材鋪和錢莊，是個
成功的商人。當時土匪成災，他的父母和妻子在
這裡居住，很不安全，他便投入三萬多港幣的巨
資修建了這座瑞石樓。據說這個數字當時在香港
可以買下一條街。

這棟樓是由黃璧秀的侄兒黃滋南設計的，黃滋南
在香港謀生，愛好建築藝術。建樓所用的鋼筋、
鐵板、水泥、玻璃、木材等都是從香港進口。首
層到五層樓體每層都有不同的線腳和柱飾，增加
了建築立面的效果。各層的窗裙、窗楣和窗花的
造型和構圖也各有不同，顯得靈活多變。五層頂
部的仿羅馬拱券和四角別緻的托柱有別於其他碉

樓中常見的卷草托腳，循序漸進，向上自然過
渡，很有美學上的祠堂效果。六層有列柱和拱券
組成的柱廊。七層是平台，四角建有穹隆頂的角
亭，南北兩面可見到巴洛克風格的山花圖案。八
層平台中，有一座西式的塔亭。九層是帶小涼亭
的穹隆頂。樓裡還配備了探照燈、銅鐘和槍械，
不僅保護黃家人的安全，也成了錦江里的保護
神。

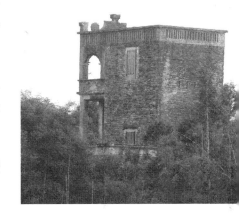

碉樓建成之後，黃璧秀請當時廣東省有名的大書
法家、廣州六榕寺主持鐵禪大師題寫了「瑞石
樓」三個大字。現在來到樓前，「瑞石樓」三個
蒼勁有力的大字首先映入眼簾。

如今的瑞石樓不像開平大多數碉樓那樣空無一
人，黃家後人至今仍在這裡居住，一位老婆婆自
我介紹是黃璧秀的第四代傳人，現在她家的大多
數親戚都在國外。

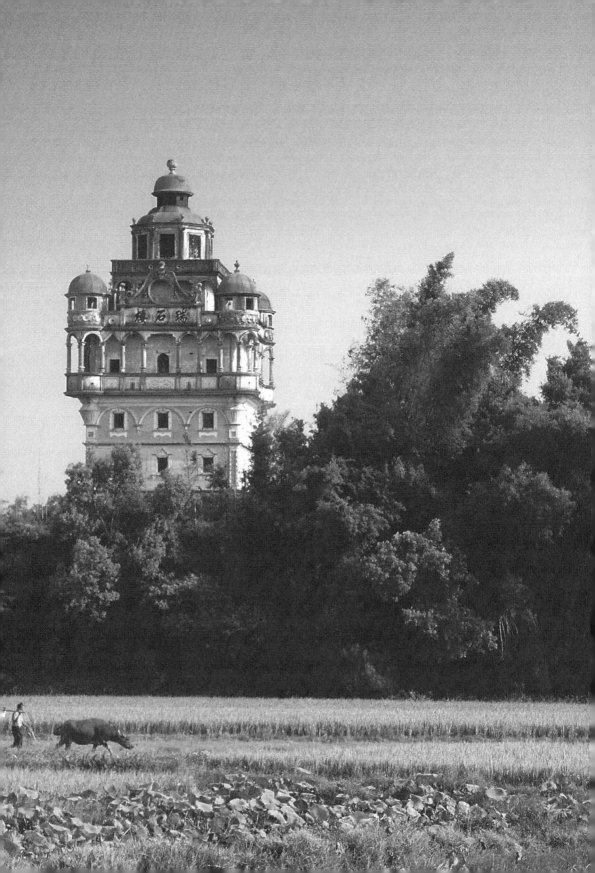

It is indeed worthwhile to visit the Diaolou Towers in Kaiping and the most advisable way would be driving your own car along the rural road and stopping to view them.

碉樓之美，
人文之美

開平碉樓絕對值得一去再去。最好的游法，就是自己開著車，順著鄉間公路走走停停。

開平碉樓是個值得一去再去的地方，最好的游
法，就是自己開著車，順著鄉間公路走走停停。

看到遠處美麗的碉樓剪影，不妨停下來拍張照。

看到收取門票的地方，不妨買張看起來不便宜的
門票進去細看，這都是列入「開平碉樓與村落」
遺產申報點的名樓名園，是從現存的一八三三座
碉樓裡精選出來的，是最值得細看的，比起全國
各地同等收費的新建五花八門的「風情園」、
「影視城」，它們絕對更加值回票價。

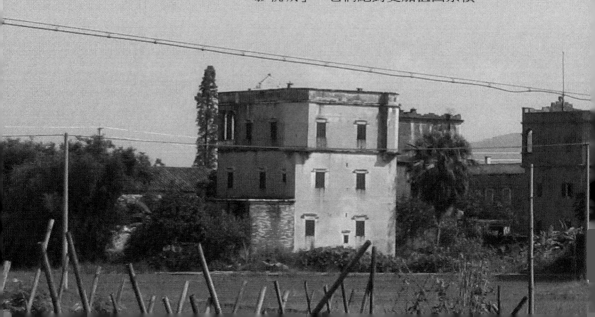

看到大門敞開的古老居廬，不妨過去敲敲門，說
不定走出一位滿臉滄桑的老者，在你一再的誠心
相問之下，略帶戒備而又不無自豪地帶你參觀，
向你一一介紹這座老房子的前世今生。請不要責
怪他們戒備的眼神，請不要嘲笑他們不肯拍照是
封建迷信，在這座歷經磨難的房子，曾經住著一
群歷經磨難的人，一波接一波的災難不由分說降
臨在他們身上。山賊土匪的時代好不容易過去
了，緊接著又是戰火連天，甚至在革命的年代，

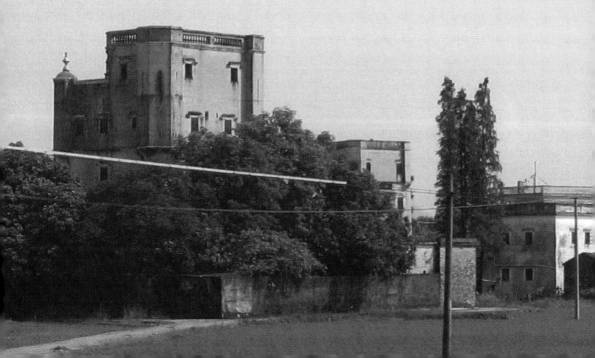

打土豪分田地，首當其衝就是這些在鄉間惹眼的
碉樓主人。漂亮的碉樓，很容易為他們增加了一
個「地主」的註解，為了這個註解，他們付出的
也許是生命的代價。更別提後來的破四舊，若不
是碉樓造得太結實，恐怕一大半都會被革命小將
砸個稀巴爛……這麼多可怕的過去，像年輪一般
一道一道刻進他深深的皺紋，他晚年的全部意
義，也就在於守著這棟家庭的驕傲，迎接像你一
樣的不速之客。請尊重他們，無論是他向你索要
五元十元，還是嚴詞拒絕你的某項要求，都請像
尊重碉樓一樣尊重他們。

如果你是一個觀光客，你肯定會在這裡看到完全
不同於別的好風光。

如果你是一個歷史人文關注者，你會在這裡得到
比你預想中多得多的精神財富，一座碉樓就是一
個家族的歷史，碉樓的命運，就是人的命運，世
界突飛猛進的一百年，碉樓站在這裡默默見證。

如果你是一個攝影愛好者，恐怕你會忍不住在這
裡消耗更多的寶貴光陰，因為美麗的碉樓實在太
多，各有各的美態，不分伯仲。更誘人的是，不
同的時分，不同的光線，同一座碉樓也會呈現出
各種神奇變化，由不得你不一再逗留。有些本地
或周邊城市的碉樓愛好者，一拍就是十幾二十
年，他們是開平碉樓真正的「骨灰級」粉絲。

去看看碉樓吧，撫摸著那古老的粗糙牆面，體會
不一樣的歷史聲音。

嶺南文庫 A0702A07

嶺南文化十大名片：開平碉樓

主　編　林　雄

編　著　麥小麥

版權策畫　李　鋒

發 行 人　陳滿銘

總 經 理　梁錦興

總 編 輯　陳滿銘

副總編輯　張晏瑞

出　版　昌明文化有限公司

桃園市龜山區中原街 32 號

電話 (02)23216565

印　刷　百通科技股份有限公司

發　行　萬卷樓圖書股份有限公司

臺北市羅斯福路二段 41 號 6 樓之 3

電話 (02)23216565

傳真 (02)23218698

電郵 SERVICE@WANJUAN.COM.TW

大陸經銷　廈門外圖臺灣書店有限公司

電郵 JKB188@188.COM

ISBN 978-986-496-215-0

2019 年 7 月初版二刷

2018 年 1 月初版一刷

定價：新臺幣 220 元

如何購買本書：

1. 轉帳購書，請透過以下帳戶

 合作金庫銀行　古亭分行

 戶名：萬卷樓圖書股份有限公司

 帳號：0877717092596

2. 網路購書，請透過萬卷樓網站

 網址 WWW.WANJUAN.COM.TW

大量購書，請直接聯繫我們，將有專人為您

服務。客服：(02)23216565　分機 610

如有缺頁、破損或裝訂錯誤，請寄回更換

版權所有·翻印必究

Copyright©2016 by WanJuanLou Books CO., Ltd.

All Right Reserved　　　　Printed in Taiwan

國家圖書館出版品預行編目資料

嶺南文化十大名片 ：開平碉樓 / 林雄主編.--

初版.-- 桃園市 ：昌明文化出版 ；臺北市 ：

萬卷樓發行, 2018.01

　面； 　公分

ISBN 978-986-496-215-0(平裝)

1.房屋建築　2.廣東省開平市

922.933/475　　　　　　　　　107001999

本著作物經廈門墨客知識產權代理有限公司代理，由廣東教育出版社有限公司授權萬
卷樓圖書股份有限公司出版、發行中文繁體字版版權。

本書為金門大學產學合作成果。　　　　　　校對：邱淳榆／華語文學系三年級